U0003810

LOCUS

mark

這個系列標記的是一些人、一些事件與活動。

Mark 136

有女飛天・潔兮・舞想
VU.SHON-APSARAS

作者：樊潔兮
攝影：柯錫杰
責任編輯：連翠茉
封面設計：林育鋒
校對：呂佳真

出版 ——— 大塊文化出版股份有限公司
台北市10550南京東路四段25號11樓
www.locuspublishing.com
讀者服務專線：0800-006689
TEL：(02)87123898
FAX：(02)87123897
郵撥帳號：18955675
戶名：大塊文化出版股份有限公司
法律顧問：董安丹律師、顧慕堯律師
版權所有　翻印必究

總經銷 ——— 大和書報圖書股份有限公司
地址：新北市新莊區五工五路2號
TEL：(02) 89902588
FAX：(02) 22901658

初版一刷：2017年11月　定價：新台幣380元
ISBN 978-986-213-836-6　Printed in Taiwan

有女飛天 :潔兮。舞想 /
樊潔兮著 ： 柯錫杰攝影.
——初版·——臺北市：大塊文化, 2017.11
面 ； 公分·——(Mark ： 136)
ISBN 978-986-213-836-6[平裝]
1.舞蹈 2.文集
976.07　　106017470

有女飛天

潔兮·舞想

樊潔兮　著　　柯錫杰　攝影

VU.SHON-APSARAS

序

從美麗的手
認識敦煌

平珩

舞蹈空間舞團藝術總監

和潔兮談話，一定會注意到她極為美麗的手，十指纖纖、指尖微翹，再加上白皙的皮膚，活脫脫就像是中國古畫中的仕女來到眼前。能用這麼美的手，來演繹敦煌舞蹈，是再合適不過的了，而就那麼巧，敦煌的藝術也深深吸引了她。從探訪、學習到轉化、再深入，我們是透過潔兮長期的研究與浸潤，看到敦煌，也看到可以如何從石窟平面的藝術作品，發展成為立體的現代創作。

潔兮的另一半，知名攝影家柯錫杰曾為潔兮留下不少帶

著風的流動、帶著驚人視覺效果的影像。潔兮以優美的形體為老公留住了永恆的剎那，但潔兮的生命課題似乎是更具挑戰性，她不僅要從敦煌藝術中挖掘出自己的故事，也要結合舞蹈、音樂、舞台、燈光等等不同的元素，以更繁複的方式呈現出她的作品。

認識潔兮的人，或許會覺得她有著某種程度的「單純」，也許這就是這種單純，可以讓她執著地、專注地、不顧一切地去學習。潔兮從敦煌起始，也在能劇、東南亞傳統舞蹈等多種表演藝術中找到養分。傳統的博大精深，是最最引人入勝之處，但往往也就是這些歷史的包袱與規範，多讓人只忙著「顧後」而難以「瞻前」。也正因為如此，潔兮融會傳統而找到的「舞想」之路，目前也許還評價未定，但這樣的企圖心及持續力，卻值得大家敬佩。

這本著作，是一位舞蹈工作者三十年來的工作歷程，這些歷程，不是在訴苦，而是要讓大家看到她的喜樂。我很高興，潔兮能把她對生命的態度無私地與大家分享，也祝福所有的讀者都能找到讓自己一生開懷的喜樂。

佳麗 潔兮之舞

吉永邦治

日本佛教藝術家

這三十年來，我周遊西洋與東方，到過印度、絲路、中國等各地的古蹟遺址，為的是尋找香音之神——飛天。甚至可以說：「飛天之心，繫我一生。」

那是一種悠悠之魂，綿延古今、永生不滅的世界。尤其是絲路各地的飛天，融合東西文明，姿態優美，而且能夠反映時代，形象地體驗了人民的宇宙觀與夢幻世界。關於這些看法，我曾在NHK《絲路浪漫之旅》〈飛天之路，從印度到日本〉電視節目中談過；也在拙著《飛天》一書

010

中有所論述。

言歸正題，我與舞蹈家樊潔兮的結緣，起於出版社轉來的一封信。潔兮在信中說，她是拙著《飛天》的讀者，也曾遍訪絲路，然後編成《飛天之舞》，正在世界各地巡迴獨演。她還說，希望我也有觀賞她這個舞的機會。於是，我隨即與友人商量，沒想到一拍即合，終於在一九九四年四月間，在橫濱與京都實現了合演的構想。

在古蹟所見的飛天，如遺留在石窟寺院中的壁畫，都是屬於靜態的畫像。但觀賞潔兮的舞蹈，彷彿看到壁畫中懷抱佛心的飛天，變成與人等身，伴隨著動作，從天上飛舞下來一般。又好像飛天之主「甘達爾瓦」，從天上垂下絲線操縱傀儡似地操縱著潔兮，使人覺得那並不是凡人活生生的肉身，而是自然界裡的一股自然風香。

據說，過去有個時期，潔兮也曾在芭蕾舞團裡受過訓練。然而，她的舞蹈卻不像一般芭蕾舞那樣——地上的人硬把肉體鍛鍊到極限，盼能掙脫重力，迴旋飛舞，以便接近天上。同時在她的舞姿裡，也看不出為了斷絕引力，而手舞足蹈，動其全身，痛苦掙扎的樣子。那是與自然同化的天上世界在地上的重現。我總覺得潔兮的舞蹈，彷彿存在於天地之間的空氣，正如佛界之滅除一切執著之念，以零（○）的狀態，在無的領域之中，出場上演著。

而且潔兮的一舉一動，如同極樂淨土中蓮花之綻開，暗示著天童的誕生。天童即飛天，總是在佛說法最喜悅之時，為讚嘆佛、供養佛，翩然飛翔而來。

總之，但願今後潔兮的舞藝精益求精，繼續為觀賞飛天之舞的人們帶來感動與喜悅。這是我由衷的期望。

合掌

舞想・我想

義大利共和國功勳騎士、法國藝術與文學騎士

謝佩霓

歷來都說三小姐命最好，潔兮就是三小姐。人說老少配特受寵，潔兮正是老夫少妻。咸信舞者要能成材，先天條件得好，潔兮就是天生體態曼妙。這些約定俗成的謬見，讓人誤會了舞蹈家樊潔兮。看似憑命美人美，依附家人夫婿，一切得來易如反掌，成就憑空得來，其實完全不然。做此想者編狹，完全忽視天性完美主義近乎苛求的她，嚴以律己，寬以待人。潔兮求藝道上一路走來迂迴起伏，儘管不乏鼓勵支持，依然備極艱辛，成功得之不易，沒有半點僥倖。縱有天時、地利、人和襄助，也是自助而後人助、天助的善果。

《詩經‧衛風》碩人篇裡描繪的典型東方美女是「手如柔荑，膚如凝脂，領如蝤蠐，齒如瓠犀，螓首蛾眉，巧笑倩兮，美目盼兮」，樊潔兮一應俱全。初次見到潔兮，就覺得她帶著一股仙氣，彷彿天上謫仙落入凡間。看她起舞，既媚又雅，宜古宜今。古典美的她碰巧生肖小龍，屬蛇的她又彷彿從傳說好水靈的小青，走出古籍粉墨登台。從飛天到媽祖，她之所以扮什麼像什麼，乃是她早已全心投入完全入定，與詮釋的對象身心性靈合而為一。有別於當代舞蹈的主流形式，常常為現代而現代，她編舞則另闢蹊徑，汲古潤今，集亞洲古雅舞系之大成，令人見識到久違了的精緻底蘊，如何與時俱進，依舊歷久彌新。

邂逅，應該是潔兮生命中的一個關鍵字，她和舞蹈、柯錫杰、紐約、敦煌等等，一結緣便一往情深，終生不渝。一部 NHK《絲綢之路》的紀錄片，讓她雖千萬人吾往矣，開風氣之先，大膽邁上舞蹈絲路取經。因為先識其攝影作品再識其人，讓她不畏譏諷與年長兩輪的柯錫杰夫唱婦隨，結褵多年彼此成就，如今是眾人豔羨的神仙眷屬。舞蹈家與攝影家的組合，與其說天生一對，未若說是互信互諒，以為來得困難重重，畢竟彼此的齟齬扞格，往往不只在藝術觀更在生活觀。所幸生命觀與文化觀如此一致，最後形成互補交輝生色。

命名是潔兮生命中的另一個關鍵字。原籍河北的父親和

四川籍的母親，期許女兒們潔身自好，一律以潔字排行，果

然應驗在潔兮的行為舉止、為人處事，自律更是嚴謹潔癖。

又譬如關鍵代表作「舞想‧Vu.Shon」的命名，語出詩人瘂

弦的詩意，卻也誌記了潔兮擅河洛語的鄉音。當初瘂弦期

許潔兮這窮盡半生所學、所悟推出的新舞碼，能開啟舞者

與觀舞者的互動共感，讓彼此因而「思想起舞」聲氣相通。

然而心有靈犀的潔兮，所願不止於思想隨翩翩起舞蹁而

已，更希望藉此一舉助舞者延長其舞蹈生命，最後盡無窮

意而極致昇華，超越肉身實體度此生大限。

一回在看過柯大師為時年青春正盛的潔兮拍攝的正面裸

照之後，笑問兩人對潔兮身體的哪個部位最是滿意？柯老

先撫著她頭頂的髮梢，深情款款相望，說是從頭到腳無一

不愛。難怪拍進明仁貴冑肖像的他，拍潔兮拍得最美。潔

兮抿嘴一笑，一邊比畫一邊答稱：「鼻子、雙手和腰肢。」

順勢一路比劃下來，流暢而自然，不經意就充滿律動的美。

這麼巧，所謂練心法，正是眼觀鼻、鼻觀口、口觀心。眼、

耳、鼻、舌、身、意六識一動，癡、愛、慢、見的四煩惱

在所難免。潔兮不啻以舞蹈修道，以肉身證道說法。貪、嗔、

癡三昧，不諱言她依然為舞貪生為舞癡心，此世恐難戒。

不過若論起「嗔」之一項，不忮不求的潔兮，早已勘破超

之度外了。

觀舞識人，都在眉眼顧盼與舉手投足間。舉手投足，

動靜安慮得，瞞不住有心人和自己。一顰一笑，流露心中
多少事；一個手勢，道盡千言萬語；一個眼神，千年轉瞬；
一個回眸，已百年身。看著她看著她的舞，我衷心相信，
樊潔兮最知箇中真味。

永遠的支持

柯錫杰

一九八二年初識潔兮，她剛從東京谷桃子芭蕾學校進修回台，能說一口流利的日文，讓我不必有語言上的障礙（那時我的國語實在不輪轉），我們順暢地談論舞蹈而拉近彼此的距離。

相處了一些日子之後，從她對舞蹈美學的看法，讓我覺得有些驚訝但很投契，年輕的她（當時只有二十八歲）就顯露出獨特的「藝術個性」，不輕易妥協堅定己念，眼神之間還時常帶著一股傻氣而不自知。但這正符合藝術家不顧世俗，執著於理想的天真質地，我心中認為她絕對是個會做出自己東西來的人。

果然，我們婚後的三十二年看著她從適應紐約、學習語言開始，到整理絲路洞窟藝術（當然包括敦煌莫高窟）的壁畫舞姿，學習西方頂尖現代舞大師開設的動態分析和編舞課程，她漸漸在蛻變。尤其在「敦煌舞」的研發方面，她一直堅持以延伸古藝術生命，再創新泉源，能夠真如詩人鄭愁予所期許的「舞出敦煌‧舞向世界」。

在艱難漫長的過程中，許多不為外人所知的辛酸血淚，我倆都攜手共同克服熬過；尤其潔兮面對返回台灣之後，舞蹈環境重重關卡的考驗，她竟然有耐力吞下淚水，使之轉化成一股力量回注到她的作品，她已經從一個傻氣的女孩，變成一位堅毅的優秀藝術家，證實了我當初對她的期待。只是這些年我因年事已邁，她放下幾次在大陸發展的機會，留下照顧我的生活和事業，雖然心中對她有百般歉意及不捨，但似無他法。我了悟潔兮已儼然成為我生命裡最重要的女人，看著她在藝術上的成長，我很欣慰；也非常享受她的成就，更為她感到驕傲。

前些日子（二〇一七年九月）我和潔兮以各自的專業，為台灣完成了一項重大文化外交工作——在美國華盛頓特區，我國外交史上極具中美關係意義的古蹟建築「雙橡園（Twin Oaks）」拍攝、展覽、演出，並由我國駐美大使高碩泰、宋小芬夫婦親自主持，以文化藝術為台灣發聲，同時也在我們各自的藝術領域寫下光耀的一頁。

今天，這本書的出版，對潔兮和我的藝術歷程，都有重大意義。感謝「大塊文化」一向以來的支持和愛護，誠如我過去的自傳書中，曾提及過自己「演了一場不後悔的好戲」，我永遠支持潔兮，就像對我的攝影一樣——拍到呼吸停止的那一刻。

因「敦煌舞蹈」而蛻變的生命

從不大懂事的幼年開始，就已經意識到自己愛上舞蹈。幼稚園畢業典禮上的一曲〈奴家打共匪〉唱跳兼具的演出，表現優異，自此註定了我後來走上漫長的習舞歷程。

一九八六年是我舞蹈生命史上最重要的轉捩點，也是我的婚姻伴隨著因追尋絲路敦煌舞蹈藝術，而纏捲進而成長成一體。如今回想過往時光雖如雲煙飄去，但這兩件人生大事孕育的過程，卻依然清晰歷歷在目。

親近我的家人和朋友，曾經對我說：「為什麼你要選那麼艱難的路……?」當年要遠赴中國西北是多麼困難，而

且是違反國法的狀況，就算學會了敦煌舞也不能回台灣發表啊！婚姻呢？柯錫杰足足大我二十四歲，這在當年的台灣社會也是極少見又冒險的結褵。單純思考的我其實只有一個信念，那就是骨子裡的「藝術個性」使然，我要追求並實踐一種屬於我個人能一直跳下去的舞蹈，顧不了其他了。

彷彿老天已經給了我一個藍圖——它具有東方女性纖細腰身的擺動、曼妙的手姿、靈動的眼神、優雅的步履，這一切特質的構成，即可以區別與西方舞蹈的異同，進而形構出敦煌壁畫舞姿的新生命，這似乎成了我的天職。

任何一種新的想法、創作，甚至實施新的政策，都是需要時間和接受輿論批判，當然我想改革既有的敦煌舞模式，也免不了要經過一番考驗。從紐約起步，在蘇荷區 DIA ART FUNDATION 小劇場，舞進林肯中心愛麗絲泰麗廳（Alice Tully Hall）、德國慕尼黑、瑞士巴塞爾、巴黎第八大學、巴黎台北新聞文化中心、北京保麗劇院，一步步的磨練、舞評家的指引和鼓勵，使我篤定自己的選擇與堅持。從敦煌取材卻又超越敦煌的「舞想・VU.SHON」終於誕生，不執著，也不刻意追求，不是自然形成的機會，但當它一旦來臨，我會告訴自己，只許成功，不許失敗。

像是今年（二〇一七年）九月，我的代表作〈媽祖——

〈月見之舞〉，有幸在雙橡園（Twin Oaks）內宴會廳演出，由現任駐美大使高碩泰、宋小芬夫婦親自主持這項文化外交活動，我戒慎恐懼但順利完成使命，為國家也為自己掙出光耀的一頁。「舞想‧VU.SHON」終於透過媒體發聲了。

在華盛頓‧特區的 AMERICAN UNIVERSITY 演講、示範演出「舞想‧VU.SHON」的由來，這堂課主要是介紹亞洲各種文化特色，主持的彭盈真教授事後告訴我們，學生反應都很好，這兩天還收到學生來信問候，並說那天是她「大學三年來難得見到同學們那麼全神貫注地聽課」，另外還有位中國學生，特地針對內氣的運用，和我交流，我也驚訝他年紀輕輕，竟然對老祖宗傳下來的「氣」有所鑽研，我耐心地聽完並訴說一些心得，最後他竟然低下頭來，小聲地問我：「您今年有四十了嗎？」天啊！我差點嘆噓笑出來，我讓他保持這個印象，自己不禁暗暗竊喜，是因為跳「舞想‧VU.SHON」造成的效果嗎？那我真該好好和更多女性朋友分享這個「Jessie Secret」！

總而言之，眼看著書就要出版了，我內心的興奮與期待，再加上無限的感動，真是難以言喻。首先當然要感謝「大塊文化」對我的支持與信任，尤其相關部門所付出的心力，使我更加努力，也要感謝這本書的寫手楊筠圃，給予我真誠的耐心，滿足我不斷修改文稿的欲求。期盼此書成為我舞蹈事業上的另一個里程碑，持續創作體現，並靜待大家的指教。

024

「我先愛上他的攝影藝術，

才愛上他的人。

他的許多傑作對我而言，

始終猶如閃電一般閃進我腦海，

直到三十二年後的今天，

仍然鮮明未褪。」

愛情的模樣

攝影之緣

記得那年我才十三、四歲，在《中央日報》上，看到柯錫杰拍攝的舞蹈家黃忠良夫婦的舞姿、指揮家郭美貞的「女暴君」形象、高雄月世界祕境等。那些強而有力的影像，瞬間鮮亮地閃入我的生命，為年少的「心景」（柯錫杰曾經於一九九〇年出版《心景：柯錫杰攝影集》）開啓了另一扇窗，引領我進入其中悠遊探索，縱使當時我並沒太注意這些照片究竟出自誰的攝影框景。事隔多年，一個從紐約、一個從東京相繼回國，真是有緣千里來相會。

我們因為一個特殊因緣在臺北相見、相識，進而相知、愛慕。我才驚覺，眼前這位風靡且震撼臺灣文化圈的攝影家，其實早已悄悄闖入我的藝術生命。他是柯錫杰，專注於攝影；我是樊潔兮，專注於舞蹈。我們兩人——錫杰與潔兮——擁有發音相反的名字與相鑣的藝術生命，這是命運的安排嗎？

至今，我對那些照片仍然印象清晰。黃忠良夫婦的太極舞姿，領我照見不同於芭蕾、民族舞的另一種舞蹈風格。這系列影像中的舞姿不但在我心頭駐足多年，甚至指引我下定決心離開成長的屏東，到臺北進入新的學習。多年後我隨柯錫杰移居美國，與他們夫婦倆見面，一見如故地談話，黃忠良甚至邀請我到他位於加州的太極營隊演出。回想這段自童年開啓的緣分，簡直不可思議！像個「意外的人生」。

除此之外，當年看到他以臺灣第一個裸體模特兒林絲緞為主角的作品時，我已經習舞多年，著迷於有關舞蹈的一切事物，在看到柯錫杰將林絲緞四個不同舞蹈姿態的裸體剪影，並列成一幀完整作品，我深深地被吸引震懾住了。相片中模特兒的肢體，完全超越我對舞蹈、攝影的想像，我從此牢牢記住林絲緞這個名字。

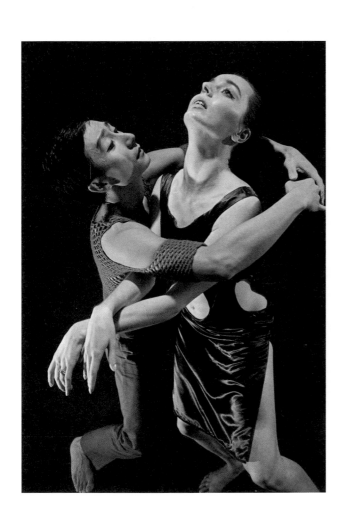

可是，我並不知道柯錫杰。因為那年代報章媒體並不注重攝影著作權，不會清楚標示攝影師的姓名。直到我真正與他以照片「認親」，已是十五年後的事了。當我得知，柯錫杰竟然是那些讓我傾慕已久的舞姿照片的作者，我對他更加肅然起敬，也自然地頻繁與他來往。

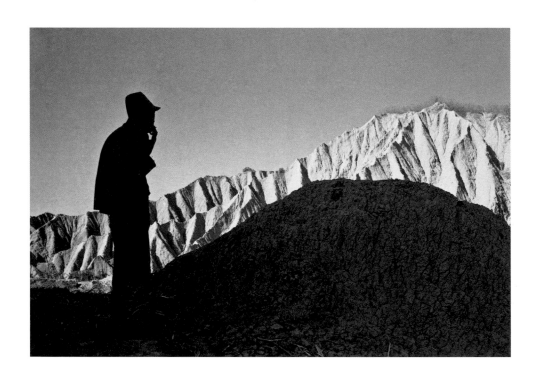

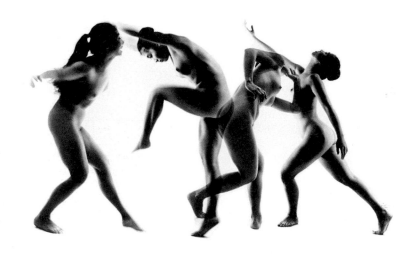

緣來如此

我二十八歲時和柯錫杰相遇。但在我們正式見面之前，我的兩位姊姊跟媽媽已經先我一步認識他。家裡在繁華的忠孝東路四段跟光復南路交叉口，開了一間餐館，叫「貴方小館」。餐館經營得有聲有色，許多當紅電影明星都來用餐，像林青霞、秦祥林、秦漢、張小燕、費翔、楊惠姍等人都曾經是座上賓。文化圈的名人與藝術家如高信疆、許博允、柯元馨、李敖、胡因夢、蔣勳等人也時常在此出入。柯錫杰也曾來此用餐，與姊姊們見過面、聊過幾句話。她們對他的印象，是很有文化素養的藝術家，不擺架子，很好相處。但那時我人正在東京留學，未能與他碰上面。

之後，我從日本學成歸國。一回臺灣，就有一個絕佳的工作機會找上門：一家傳播公司策畫了一個全新的藝術節目，擬請我擔任節目主持人，預計每週六下午在中視播出三十分鐘，節目名稱訂為「舞、音、畫」。製作單位為了能一舉成功，創出高收視率，打算在第一集邀請三位重量級貴賓一起座談。機靈的二姊認為這個機會相當難得，她馬上提議找柯錫杰擔任其中一位來賓，因為他每天都上報，是臺灣文化圈相當被喜愛、備受矚目的一顆星，連我人在東京，也從臺灣寄來的《新象藝訊》上讀到他的消息。大家認為他的高知名度，一定能幫助我所主持的節目打開亮麗的收視率。

而我對於找他當節目主要來賓有些猶豫，因為我從媒體上看到他的第一印象，是「奇怪的嚴肅」。他在《新象藝訊》刊出的大照片裡，跟許博允先生面對面，眼睛瞪得老大，穿著埃及長棉袍，這種怪異的裝扮，對年輕女孩而言顯得難以親近；我遲疑地跟二姊說：「柯錫杰好像很兇欸！」她馬上回應說：「放心放心，他最適合，是第一人選。他是一個很好很好、

在東京谷桃子（右三）芭蕾學校門口和同學合影

在東京時就從《新象藝訊》上看到柯錫杰的怪相

很和善的小老頭！」她說完，我大笑，心中釋懷不少。

為了邀請柯錫杰上節目，二姊特別請一位陳太太當說客，請他來「貴方小館」一敘。殊不知他第一次來貴方小館時，正值餐廳剛開幕，大家手忙腳亂，滿屋子客人在喧鬧中匆忙用餐，因此讓他對餐廳留下負面印象。一聽到這次聚餐地點又是貴方小館，他立刻用臺語對陳太太說：「那間不好吃又亂操操。」陳太太連忙說：「可是人家有代誌要拜託你，餐廳老闆娘的女兒剛從東京谷桃子芭蕾舞團回來，是個舞者。」一聽到「谷桃子芭蕾舞團」，柯錫杰興致來了，因為他很喜歡舞蹈，而且那是全日本最好的古典芭蕾舞團呢！他一改先前意興闌珊的態度，欣然答應，想前去一探這位年輕舞者的能耐。

他答應赴約了，而我的緊張卻絲毫沒有消退。我慎重地穿上衣櫃裡一套最美、最雅緻的衣服，那是我從日本東京的流行先驅「原宿」買回來的一套「很芭蕾風的服裝」，當年臺北的服飾店不容易找到這樣夢幻的衣裳。當我在原宿發現這套紫色上下裙裝：上衣、裙子都利用深淺紫色的蕾絲及壓皺的斜紋路，來襯出整體的特色。非常羅曼蒂克，就像是設計給小公主穿的。雖然價格上超出負擔能力，但我還是排除萬難，想辦法買下這套衣服。最後再搭配一個白羽毛亮珠頭飾，走動或頭部搖晃時，羽毛自然迎風飄動。這樣的打扮，走在臺北街頭，想當然是與一般女孩截然不同。

柯錫杰一見面就被吸引了！更令他高興的是，這女孩還會「Ho 屁酒」，說日文！他心情愉悅地連聲讚道：「哈哈哈！It's great！」柯錫杰童年在臺南長大，受日本教育，後來輾轉到日本學攝影、到美國開設攝影工作室，因此他慣常使用的交流方式，是融合臺語、日語、中文、英文的「綜合語言」。而且相對於他從小說慣了的臺語、日語，他的中文不但不流利，發音也很奇特，例如喝啤酒他總是說成「Ho 屁酒」。當他發現我能以流利日語跟他交談時，他太興奮啦：「太好了，妳會講日文，那溝通就方便了！」說完他馬上豪邁地拿起啤酒用日文對我說：「我們乾杯吧！」我趕緊端起酒杯要向他敬酒，酒杯還沒貼到嘴唇，他見到我握著杯子的手，眼睛突然亮了起來：「哎呀！妳的手好漂亮，讓我看看……妳叫什麼名字？」我當下心想，這美國回來的男人怎麼色迷迷的，才見面沒幾分鐘就要摸我的手，可是我依然順從地回答：「我的名字叫潔兮。」這下他連酒都不喝了，杯子重重放在桌上，整個人看起來大驚失色。我正疑惑他怎麼了，他突然說：「妳把我的名字『轉頭』了。」

啊，錫杰、潔兮，我們有著發音相反的名字。之後他才告訴我，他心想：「死呀死呀，我要失去自由了。」他甫跟前妻離婚，剛獲得自由身不久，卻在那一瞬間驚覺自己即將再度掉入愛情的牢籠。

當年英姿煥發卻滿頭白髮的柯錫杰

潔兮的這雙手引發了柯錫杰的銳眼追蹤

很快地，我與他成為談話投契的朋友。雖然兩人單獨待在一起的時間不多，席間往往還有其他人陪伴，但我們經常每天聊到深夜，談話內容多半圍繞在彼此對藝術的看法。他的朋友發現我們很要好，還故意打趣問他：「你們每天晚上弄到那麼晚都在做什麼？」他一聽到馬上正色回答：「我們沒有做愛喔！我都沒有碰她！」他對我的態度是很認真的，絲毫沒有玩弄的意味。我對他則比較像對師長的敬愛，因為跟他和他的朋友們在一起，總能增加許多見聞，和國際走向的藝文訊息。雖然我才剛從東京結束留學，也算「見過世面」了，但每回聽他與朋友在觥籌交錯間，討論最新的美國百老匯名作如《貓》、《悲慘世界》、《歌劇魅影》等，總還是讓我拓寬視野，滿足我對藝術知識的求知欲。對我而言，柯錫杰的角色不像男友，反而比較像能引領我鑿開生命渾沌的精神導師。

況且彼時我身為年輕女孩，免不了有「白馬王子」的憧憬。心裡總覺得自己的理想對象應當是身形高壯、長相帥氣，像東京男孩子一樣穿著時髦，形象一級棒的模樣。但柯錫杰並不符合這些「理想」，他身高中等，對穿著也不講究，不是穿長長的埃及棉袍，就是穿已經磨出破洞的柯達底片贈品T恤。雖然我們很談得來，對藝術理想有著相似的美學觀，但我壓根沒想過這人會是我的結婚對象。直到婚後我搬到美國紐約與柯錫杰共同生活的某一天，驀然回首才想起：其實在我二十五歲那年，早有一位卜算先生預言過我與柯錫杰的結合──在我即將啟程前往日本東京留學前。

當時我已確知再過不久即將離開臺灣，前往東瀛進修。對於自己的舞蹈前途，乃至未來人生，都充滿期待與美好嚮往。有一天，我有位要遠嫁維也納的好友，突然問我想不想和她一起去算命。她告訴我：「聽說那個算命師算婚姻很準！但價格不便宜，一個人要八百元。」聽了很猶豫。但好友不死心，繼續鼓吹：「這個算命師很難約喔！而且妳不想知道自己的未來會發生什麼事嗎？」聽她這麼說，我心念一動，便咬牙掏出口袋裡的鈔票，決定跟她一起去算命。

兩人一起走進命相館後，卜算先生首先解說我們各自的人生運勢，待談到婚姻，他的做法是：拿出三根火柴，先將火柴頭拆掉，接著請我們任意抽出一根火柴，他先對著身材性感的女性友人說，她未來的對象會是個外國人。話鋒一轉，又交代朋友：「如果有人要讓妳去相親，妳儘管去沒關係！」接下來他手指向我，對朋友笑笑的說：「但千萬不要帶著她！」友人看了我一眼，驚訝地詢問原因。算命先生又答：「妳要是帶她去相親，人家都看她不看妳了。妳這個朋友是帶桃花的，而且是好桃花。妳要是交男朋友，千萬別帶她去。」從此，為了「維護」我們的友誼，我們始終謹守這份默契，現在回想起來還覺得挺好笑的呢！

接著，卜算先生改看我的命盤。他先說：「妳會嫁給在國外的人，但不見得是外國人。」

可以肯定的是，他是個南方人。」我聽了有點狐疑，在國外的南方人，那會是什麼樣子的對象呢？擋不住好奇心的驅使，我忍不住問：「那他的外型是什麼樣子？」「個子不高，但也不是太矮。」一聽到個子不高，我心中頓時有點失望。算命先生又接著說：「他的肚子微凸。」這句話瞬間澆熄我對璀璨未來的嚮往，小腹微凸的人怎麼可能是我心目中的白馬王子呢？

算命先生向來擅長察言觀色，見到我沮喪的神情連忙「補償」我，又說：「不過他是個事業非常成功的人，人品極為正派。」這個說法總算讓我又恢復一點喜色。回想起來，算命先生所說的身材特徵都與柯錫杰相當符合，他出生臺灣臺南，當時人又身處國外，恰恰符合「在國外的人、不見得是外國人、是南方人」的預言，算命結果可說預言神準。但是，柯錫杰的外表還有一項很明顯的特徵，算命師當時並沒提到——他那滿頭銀絲一樣的白髮。

二姊的遊說

基於對藝術的熱愛，我和柯錫杰迅速地建立起真摯的友誼。但很快就被敏銳的媽媽察覺而強烈反對。

當我尚未結識柯錫杰時，媽對他的印象便已不甚理想。因為有一次他來用餐，進門後見到媽，竟然直直盯著媽發愣。好一陣子後突然對她說：「伯母，我看妳很面熟欸。」媽聞言抬頭一瞥，竟然一個滿頭白髮的人喊她「伯母」、還說她「很面熟」，簡直頭殼壞掉！媽是個很有個性的人，白眼一翻根本懶得答理，一句話也不吭地放柯錫杰一個人自討沒趣。日後，她很不以為然地跟我說：「這傢伙幹什麼啊！什麼我很面熟？誰見過他啊？二百五！」

柯錫杰在擁有高知名度下，屢次受邀從紐約返臺舉辦展覽、演講。跟我認識後，他不論跟記者約採訪，或是跟藝術家談天，都約在我家店裡。媽媽見他每次一進餐廳就四處跟女人擁抱，對這白髮老頭的印象更是壞上加壞。當時臺灣社會不乏上了年紀的旅美人士，回臺討個年輕太太的實例。柯錫杰的行徑，讓媽直覺這個從美國回來的老華僑，一定是個存心回臺灣誘拐年輕女孩的傢伙！媽是個極正義的人，對這類事情難以苟同，還曾經很生氣地對許多人說：「哪有這種老頭兒，瘋瘋癲癲！跟女孩子抱來抱去、看到誰就抱！」那陣子她提到柯錫杰，就乾脆說他是「世界抱」。

媽不只看不慣柯錫杰的美式舉止，也看不慣他的嬉皮穿著，她嫌柯錫杰「連衣服都穿不好」。因為他老穿牛仔褲配馬靴，但馬靴的拉鍊沒拉上，鬆垮垮地落在腳踝邊。兩條褲管一邊紮進馬靴裡、一邊露在靴子外。上半身則穿著柯達底片贈送的紀念T恤，上頭還有好幾個

破洞。再加上一頭長長的白髮，配上深黑墨鏡，一身嬉皮模樣實在太怪了！那個時代的臺北，不論他的舉止或是穿著，都活脫脫是個異類，媽完全無法接受這樣怪異的人。

因此當媽發現她的寶貝女兒怎麼搞的，竟然老是跟那個只比自己小三歲的怪老頭在一起，她很火大。尤其當她聽到廚房裡的廚師、伙計們都傳言我正在跟老頭兒約會，她更是怒火攻心，等我回家後狠狠臭訓了我一頓。她大罵：「妳從小到大跳舞所花的錢堆積起來比妳的個頭還高，最後還去日本留學！從日本回來好好的，那麼多年輕男孩子追妳，妳不出去約會，一天到晚窩在家裡。然後一個老頭來了，妳一天到晚跟他混在一起能搞出什麼名堂？我告訴妳，妳少丟我的臉！廚房的員工都在七嘴八舌討論你們了！妳不要再跟他單獨來餐廳，你們想吃我的菜就待在家裡，我裝便當回來給你們。」這道聖旨一下，我們只得乖乖從命。

從此我和柯錫杰兩人成為餐廳的「拒絕往來戶」，不准兩人出雙入對進出我家餐廳，但若在座有其他賓客，媽還是會睜一隻眼閉一隻眼放行。媽的訓斥在當年聽起來是很嚴厲的責備，我還曾為此懊惱不已。但三十多年後回想此事，除了莞爾一笑，還感受到她滿滿的愛。

媽對柯錫杰的不滿，除了年齡差距，另外還有一個主因。當時由我擔任主持人的文藝性電視節目《舞、音、畫》，即將於中視開播。第一集三位男貴賓分別是柯錫杰、許博允、吳靜吉，三人都是甫從海外歸來的傑出藝文人士，必定能協助我所主持的節目打開知名度，創造更高的收視率。但當她知道柯錫杰勸我推辭這個節目，她對柯錫杰更是大為光火，從此對他沒有一點好臉色，印象差到極點，連帶與我也產生一些齟齬。

柯錫杰建議我推辭《舞、音、畫》節目，原因是他認為我當時的藝術視野，仍不足以勝媽媽很期待我站上螢光幕，對我能夠學以致用，成為知名藝術節目主持人寄予無限厚望。但當她知道柯錫杰勸我推辭這個節目，而我竟然也呆傻地接受他的建議，放棄手中得來不易的珍貴機會，她對柯錫杰更是大為光火，從此對他沒有一點好臉色，印象差到極點，連帶與我也產生一些齟齬。

任這個節目的主持人。雖然我也曾負笈海外學習，但畢竟只去過日本東京，眼界仍侷限於東亞一地。而世界的藝術領銜城市是紐約，我應該先到紐約充實自己、拓寬眼界，再回臺灣主持這個節目。他的說法似乎有道理，我很快地被他說服，同意推掉節目主持的邀約。直到以後，我才發現「沒有節目會等你」。如果這段人生可以倒帶重來，我會選擇先接下主持棒，等節目開播一段時間後，再跟節目製作組商量讓我到紐約製播新單元。但這就是我倆最大的弱點，思考總是單一方向，這樣單純的思慮模式，也影響了我們婚後幾個人生的重大決定。事實上，現實人生是充滿荊棘的，僅靠著己身的「單一思考」很難順利抵達「成功」的彼岸。

為了解媽媽不滿柯錫杰的困境，我決定向二姊求援，因為她比較能了解藝術家的想法。當初也是她建議我找他擔任《舞、音、畫》的節目來賓，我才有機會與柯錫杰相識。接到我的求救訊息後，從小與我感情深厚、年紀相仿的她，義不容辭地跳進來「救火」。她對氣得七竅生煙的媽媽說：「柯錫杰就是個藝術家嘛！藝術家就是跟一般人不一樣、跟我們想法不同。這樣好了！我帶妳去看他的作品，妳先看過他的作品再來評斷他的為人嘛。」一番苦口婆心好不容易把媽說動，媽終於答應與我們去柯錫杰下榻的飯店看他的攝影作品。

那時柯錫杰住在芝麻大酒店，位於現今臺北市安和路和信義路交叉口，是彼時著名的臺北文人集散地，藝文人士時常在這裡的咖啡廳川流不息。我們一行人，包括我、媽媽、二姊、二姊的女兒（她是備受媽媽疼愛的小外孫女），浩浩蕩蕩前往飯店。媽媽一路上不發一語，氣氛相當凝重，我的心情也惴惴不安。到了柯錫杰的房間後，只見一堆照片散落在他的床上，都是我小時候在報章雜誌上見過的。

突然，我一眼見到我十三、四歲時曾欽慕不已的舞蹈家黃忠良夫婦的大照片，我驚訝極了！在我心頭駐足十五年的影像，沒想到竟然能在此時此地再度重逢！我難以壓制這股興奮之情，當下就問柯錫杰：「你怎麼會有這些照片？」他可能被我突如其來的問句冒犯了吧，

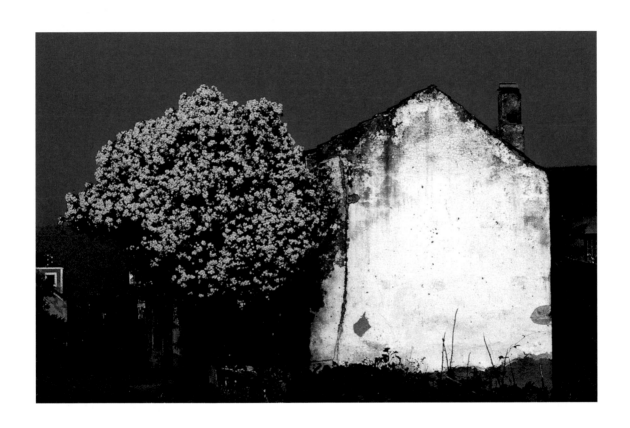

當下沒好氣地從我手中抽回照片，說：「這是我的作品啊！」

媽在房間裡踅來踅去，沉默地觀看每一張照片，特別在〈樹與牆〉這幀作品前端詳許久，直到離開房間後仍然不發一語。緊張凝重的氣氛依舊持續著，二姊終於忍不住媽的緘默，她鼓起勇氣問媽：「妳覺得怎麼樣嘛？」面無表情的媽媽終於說了一句頗有哲思的話：「會拍出這種照片的人，應該不會是壞人啦。」媽是個對藝術相當敏銳的人，自此她「同意」柯錫杰是個特別的藝術家，而非一個心存夕念的壞人。但即使她認可他的才能，自己的女兒要跟他交往，仍然是另一回事。

雖然媽依然反對我們談感情，但我壓抑心中多年的舞蹈肢體美學，卻從柯錫杰的口中，得到很高的認同，因而我認定他是個值得與之探討美學的藝術導師。他也對我刮目相看，覺得我年紀輕輕對舞蹈就有一套自己的看法。所以柯錫杰也很樂意和我相處，雖然我們過去分處兩地（東京和紐約），但卻觀賞過同樣的現代舞作品。像是依麗莎·蒙特（Elisa Monte）於一九八二年編創的《豬與魚》（Pigs and Fishes），以及他們夫婦（她先生是大衛·布朗〔David Brown〕）的雙人舞，都曾經觸動我對中國舞蹈現代化的許多想法。我與柯錫杰大量地交流彼此對中國舞與現代舞的看法，也開始將我介紹給他的藝術家朋友們，讓我有更多機會聽到前輩們對美學的談論，讓我獲益良多。

不論在藝術的知識面或是創作面，柯錫杰都像我的導師一樣，帶領我一步步邁進。當我和他出門與不同的藝術家聚會，聽他們口沫橫飛地討論百老匯劇：《貓》、《悲慘世界》、《阿根廷別為我哭泣》等等，他們時而讚賞、時而評論，每一句話都讓我聽得入神。然而，他們的神情越是意氣風發，在一旁的我就越發覺得自慚形穢。這些表演節目別說我沒看過，連聽都沒聽過。而且我也無法插話加入他們的討論，只能像個乖巧的小學生，反覆咀嚼他們的聊天內容，遙想他們口中那座璀璨華美舞台的表演。

在柯錫杰的逐步引導下，我對世界藝術之都紐約開始心生好奇與嚮往。同時他也認為我應該前往紐約，進一步打開我的藝術視野。戒嚴時期臺灣人要取得一紙美國簽證是非常困難的事，因此他突發奇想，提議我們一起去日本拜訪他住在日本的親姊姊，再順道從日本的美國領事館申辦我的美國簽證。但他這個人做事向來毫無計畫，當我們抵達時，不巧她正在美國探望孩子，人根本不在日本，只有姊夫在家。姊夫觀察我幾天後，認為我個性單純樸實，似乎應該給我一些提示，因此他半勸戒半玩笑地跟我說：「潔兮啊，妳要是真有打算跟柯錫杰這個人在一起，妳就要有心理準備，要把結婚證書、離婚證書同時簽好才行。因為這個人面對生活很有冒險精神，就算口袋沒錢還是敢住大飯店，明天沒得吃也不在意。」當時，我只覺得姊夫在說笑，婚後才發現，柯錫杰在理財方面確實是個徹底缺乏「生涯規畫」的人。

透過日本申請美國簽證的做法根本是個行不通的愚蠢念頭，東京的美國領事館人員，毫不猶豫地將我的簽證申請打回票，他們說我必須回臺灣申請，不得透過第三國核發簽證。我失望的心情可想而知，兩人只能戚戚然道別，各自孤零零地拾著行李，他回紐約，我返臺灣。他頂著一頭白髮在機場與我揮手道別的場景，直到現在仍然深深印在我的腦海中，那種不捨之情，大概只有我們兩人方能體會。他一回到紐約，馬上打國際電話給我。他樂觀地告訴我，雖然我無法馬上到紐約去，但不用氣餒，我們可以嘗試其他方法，最終會在紐約相聚的。

在紐約的柯錫杰，依然鎮日鍥而不捨地利用各種方式聯繫我們之間的感情，我經常接到他的國際電話、寫來的信、請朋友來探望我、還要我送書給對方，還有一招最容易打動芳心的招數──裝在高貴紙盒中的美麗長枝玫瑰，就像在電影裡，女主角收到的花禮一樣。這些行為的目的就是要讓在臺灣的我「忘不了他」。雖然他人在美國，但我常常聽到他的消息，也感受到他「追求的心意」。他的用心我全然明白。隨著他熱烈的追求，我的生活圈擴大了。但我也逐漸發現，自己原本單純、恬靜的日子將被捲入一場暴風雨──我原本有如一葉扁舟的愜意生活，終被大浪掀翻了。

失戀救援

自小到大，我的生活一向單純，不論求學或工作，皆與舞蹈連結。一言以蔽之，舞蹈幾乎主宰了我全部的生活經驗。因此，我的朋友也多半來自藝文界，少有其他領域的人士介入。

在藝術「同溫層」裡生活多年的我，表面上雖然已經從學校畢業、脫離學生身分，在臺北最繁華的商業區，經營出頗有基礎的舞蹈教室，但事實上我壓根兒是個缺乏社會經驗的女孩。人際應對中必備的八面玲瓏、繞彎說話，我全然無知。運籌帷幄間不可或缺的心眼，更是一竅不通。對於他人的話語，我向來是一條腸子通到底，只懂字面意思，無法意會箇中微妙。

除此之外，我的個性擇善固執，不明白這世間本非事事有「理」可循。當我待在原有的人際領域裡，不善交際的問題尚不至於造成我的困擾，因為「物以類聚」嘛！連柯錫杰都常說我一對眼睛總是顯露著傻氣。單純的性格在我跟柯錫杰密切來往後，反造成我日後最大的困擾。我發現我無力應付接踵而來的流言蜚語與複雜局面，而且在這段關係裡，我不被尊重的委屈日漸膨脹。

柯錫杰的名氣，使他自然擁有許多來自各式各樣社會背景的朋友，除了我較為熟知的藝文界之外，也不乏媒體人士、工商背景的商業鉅子。這些來自不同領域的友人都有一個共通點：相當愛護、也傾慕柯錫杰的攝影才華。他們認為柯錫杰是位藝術成就很高，但仍保有一顆單純可愛赤子之心的攝影家。而他們身為柯錫杰身邊「較有社會歷練」的朋友，有必要「好好保護」他，不能讓任何人傷害這位傑出攝影家的天分或感情。

我——身為一個年輕女孩——突如其來的出現，想當然他們是拿著放大鏡，以他們的社

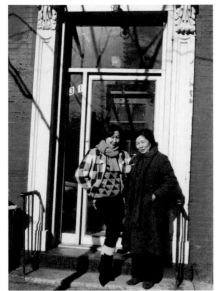

會標準在檢視著我：一位功成名就的藝術家身邊突然頻繁出現的年輕女孩，究竟想從藝術家身上「圖謀」什麼呢？為了保護柯錫杰，他們展開一連串保衛行動，試圖讓柯錫杰對我「慧劍斬情絲」。但隨著他們對他越是愛護，對我就越是傷害。我與他來往，是源於我對他在藝術上的卓越素養，和兩人對舞蹈美學的投契。為何懷著滿腔藝術熱情的我，要被眾人視為別有居心、只想佔便宜的壞女孩呢？面對這些明來暗往的傷害，我感到極端不解與痛苦，卻又束手無策。

在這些風波裡，甚至包括各種不明就裡的蓄意破壞。例如有一天晚上我跟媽、二姊一起到兄弟飯店吃消夜，恰巧在飯店裡遇到一名與柯錫杰十分相熟的林姓友人。他揮了揮手，將我攔下來，神秘兮兮地從口袋裡掏出一封郵簡在我面前亮了幾秒，對我說：「來來來樊潔兮，妳知道柯錫杰現在人在巴黎嗎？」我想也不想地告訴他，今天早上我才接到柯錫杰的電話呀！他人在紐約！沒想到對方竟然一口咬定柯錫杰根本在巴黎，並且還跟一位藝文圈從事戲劇方

面的女士在一起。這位友人斬釘截鐵的態度頓時讓我很疑惑，我半信半疑地匆匆結束那頓讓人食不知味的消夜。回家第一件事，馬上打電話到柯錫杰的紐約住家確認真相。

柯錫杰在電話那端的聲音，帶著濃濃睡意。因為時差的關係，他顯然還在睡夢中，卻被我急切的電話鈴聲吵醒。即便他的美夢被我打斷，我絲毫不覺得抱歉，甚至感到開心。我愉快地告訴他：「既然你接電話了，就代表你人在紐約！」很明顯地，這位友人的挑唆舉動絕非善意，這也不是他第一次對我不友善。當柯錫杰初次介紹我們認識時，他對我的態度就帶有輕視。柯錫杰與我拜訪他的辦公室，他連請我坐下的基本禮貌都沒有。像這位先生一樣不友善的人還真是一籮筐，自從我與柯錫杰在一起，常常碰上這類不被尊重的、自尊心受創的事件。甚至，我還遭遇了一生未曾經歷的莫須有指控——偷竊。這對來自有教養的家庭的我來說，真是天大的侮辱，簡直不敢相信竟然是來自於柯錫杰的朋友，傷心、難過、氣憤可想而知！

事情起源於柯錫杰為了工作，紐約、臺北兩地奔波，但有時受限於贊助商提供的經費，必須在臺北自覓住處。幸好，他有位平時長居高雄的老朋友，在臺北有間閒置的公寓無人居住，因此這位老友大方歡迎柯錫杰入住，方便他在臺北工作。那段期間，有時我會到他暫住的居所逗留，兩人談天說地也挺自在。一開始還堪稱風平浪靜，沒想到當他的老友得知我會在那裡進出以後，竟在我倆面前指稱他屋子裡掉了一枚玉墜子，而他認定那枚玉墜就是我偷走的！這樣毫無憑據先入為主的嚴屬指控，對我而言簡直是青天霹靂，我對這樣的侮辱絕對無法接受。我出身清白家庭，父親是嚴拒賄賂的正直警官，母親在人品方面也一向潔身自愛。況且，當我拜訪柯錫杰時，我被這樣的雙親教育成人，哪可能做出讓自己和家庭蒙羞的事呢？我從頭到尾不曾走進其他房間，更不曾見過什麼玉墜子，屋主怎麼能這樣毫無證據地胡亂栽贓於我，這分明是個人成見。

面對這個莫須有的罪名，我感到非常傷痛、驚訝，也很氣憤，一時不知如何應對，拎起隨身包包馬上決定離開是非之地。同時我也激憤到不願再與柯錫杰多說一句話。當然，他相

信我的清白，也很了解我的家庭教育與潔身自愛的個性，絕不會做出這種不名譽的行為。但即使如此，他不善於處理糾紛的性格與態度，著實讓我很受傷。當他朋友指稱我是「小偷」，他不懂得維護我的清譽、為我盡力解釋，只能用有限的中文能力說：「沒有、不會、不是她啦」，然後愣愣地站在一旁，任憑他人對我恣意欺辱；我對他未能替我大力辯護的態度，感到無比失望與遺憾，即便他並非擔心得罪友人，而是天生個性就是如此憨厚，連自保的概念都沒有。但一個單純、無法保護自己的人，想當然更不懂得如何保護他身邊的人呀！

這件讓我傷透了心的糾紛，促使我徹底下定決心：從此以後我要與柯錫杰拉開距離。我告訴柯錫杰：「你的朋友圈太複雜了，或許你的朋友覺得你很有名、很有趣、很喜歡你，但我並沒有在相處中得到應有的尊重。我不想再跟你繼續來往，我想遠離複雜的人事糾紛，回歸原本的單純生活。」自此，我決定跟柯錫杰分手。

雖然這些傷人自尊的事，都來自於他周遭的朋友，而非他本人，但我已無意再持續維繫這段情誼。可是柯錫杰當時的反應並不明確，似乎不想聽懂我的決定，只知道不願失去我。過沒多久，他馬上把「我們分手了」這件事拋諸腦後，繼續「糾纏」我，不斷透過各種方式試圖與我聯繫。但我是真的吃了秤鉈鐵了心，就此不接他的電話、不理睬他，但他寄來的信依然會讀，只是不回。爾後有段時間，我們之間真的音訊全斷，毫無往來。倒是我從移居紐約的母親那裡，斷斷續續聽到一些他的消息，他偶爾也會請媽媽傳遞一些問候的訊息給我，但我都不為所動。

確定與我分手後，回到紐約的柯錫杰傷心欲絕，常常必須依賴酒精撫平失戀的痛苦。他曾經難過到在朋友家喝了十八種酒，不同的酒精在他的胃裡發酵，把他灌得爛醉如泥。臨行離開朋友家時，朋友覺得很不安，再三問他：「你一個人開車回家可以嗎？沒問題嗎？」接著就看到他搖搖晃晃地坐進汽車駕駛座，插上鑰匙發動車子，在停車格裡先往前面的車一推、再往後面的車一撞，渾渾噩噩地把車子開往返家的路上。

醉醺醺的他回家後，竟然還知道把車子好好地停在一個合法又免費的停車格，然後上樓睡覺。隔天早上半夢半醒間，刺耳的門鈴聲突然響起，他在宿醉中狼狽地爬起來應門，門口竟然站了兩個警察。他嚇了一大跳，開始回想自己昨晚是否闖下什麼大禍而不自知。沒想到警察掏出一個皮夾問他：「這是你的錢包嗎？」原來他昨晚醉到連自己皮夾掉了都不知道！幸好皮夾被警察撿到，最終循著裡頭的證件找上門。警察走後，柯錫杰猛然想起他的愛車！之後他在家裡附近的大街小巷裡找了好久，終於找到昨晚停車的地方，車也安然無恙。

就在柯錫杰最低潮的時刻，我那個從前在臺灣「老看柯錫杰不太順眼」的媽媽（當時媽和大姊已先行赴美），竟然反過來成為他的好友，安慰他、鼓勵他。他們雙方的友誼，其實是媽到了紐約後才建立的。媽和二姊因在臺北經營「貴方小館」頗有名氣，受人邀請前往紐約，協助開立一家名叫「Ante Yuan」的中國餐館，由媽擔任主廚。餐館裡的菜並非一般常見的餐廳菜，多半是媽獨創的創意料理，因此很快地就在紐約打響名聲，連《紐約時報》生活版都爭相來報導呢。

雖然事業發展頗為順利，但母親跟大姊都是第一次到美國。人生地不熟，語言也不流利，異鄉生活難免有些寂寞。這時柯錫杰顯現了他親和的關照，經常在餐館休息時，帶著她們到處走走、認識新朋友。自此媽媽開始有較多機會與他相處，漸漸發覺柯錫杰是位可愛的藝術家。而且，待在紐約的日子越久，媽媽也發現會「世界抱」的原來不只柯錫杰。美國待久了，根本人人都是「世界抱」嘛！

此外，媽媽憑著精湛的廚藝和一顆古道熱腸的心，時常烹飪美食與大家分享，也迅速地與柯錫杰的朋友們打成一片。大家都很喜歡媽媽，畢竟在異鄉能吃到這麼獨特的創意中國菜，誰還能不臣服呢？不久，Mama Fan 頓時成了紅人，她的一手好菜不但席捲紐約中外食客，連

主演《國王與我》的大明星尤‧伯連納（Yul Brynner），都想聘請媽媽擔任他的私人主廚呢！

自從與柯錫杰分手後，我又重新恢復和一些「年輕帥哥」來往的精彩生活，交往的對象有日本商人、旅行社小開、熱愛名車的富二代等。最後我選擇與一位事業有成、個性穩定成熟的日本商人交往，經常出入的地方不乏知名餐廳、大飯店，動輒到臺北早期首屈一指的新濱鐵板燒、青葉餐廳用餐、臺泥大樓樓上酒吧裡的波士頓派，也是我特愛的甜點之一。每天的生活不外乎上夜總會跳舞、吃法國大餐、到國賓飯店酒吧聽音樂，日子過得非常舒適、愜意。

那時的我，年輕、時髦、有活力、追求者眾多，又擁有自己的舞蹈班事業，照理說應當別無所求了，但我卻敏感地發覺，我的內心深處有一抹寂寞與荒蕪，未能被滋潤、滿足。每當我叩問自己的生命疑惑，或是討論藝術美學，總覺得對方難以滿足我的求知欲望。在遍尋不著惶惑源頭的心情下，我決定申辦簽證，前往紐約一探藝術大都會。

這次前去紐約，主要目的是為了探望媽媽和大姊。我很想念她們，也對紐約的環境心生好奇，毅然決定飛越半個地球，企圖藉由溫暖的親情來慰藉自己對人生的困惑。除了與媽、大姊共遊當地知名景點，我也藉機參與紐約當地舞蹈教室的課程。在教室裡，我發現同修同學不乏頭髮已經斑白的舞蹈老師。但他們彷彿都無視於年紀、歲月對他們的羈絆，每個人都很有毅力、很有目標地追求更高的境界，企圖實現並延長自己的舞蹈生命。

那時，柯錫杰常常偕同媽媽來舞蹈教室接我下課。雖然我倆已經分手，但他與媽仍維持良好的情誼。他得知我到紐約探親，常以地主之姿接待我。有一天，我一如往常上完舞蹈課，他也一如往常與媽媽一起來接我。當他問我今天上課的感想如何？我在他的車子裡，突然哇的一聲大哭起來。我慚愧地覺得⋯⋯我在臺北的生活實在太糜爛了！只知紙醉金迷，與朋友們享用美食、追求物質享受、動輒出國旅遊⋯⋯

巡禮了一趟紐約，實在難以忍受如此頹廢的自己。我的心靈深處開始冒出一道聲音：難道妳要一輩子就這麼晃下去嗎？難道妳當一個賺很多錢的舞蹈老師就滿足了嗎？我開始想在舞蹈上奮發圖強、更有所作為。我希望自己不要困滯於眼前豐美的物質生活，而忘了過往曾抱懷的藝術熱情。我就這麼帶著紐約給予的藝術悸動和願景回到臺灣，重新思索自己的人生規畫。

恰巧當時柯錫杰接到一份工作計畫，名為《臺灣在我心》。這是由一群已經旅居美國多年的臺灣人發起，他們的第二代自小在美國成長，皆已在美接受各階段的教育，但對父母的故鄉了解不深。這群臺灣父母很希望能將他們對故鄉的想念以及家鄉的文化傳遞給下一代。他們想到美國人家裡，處處可見大峽谷、迪士尼樂園的相關書籍，但自己卻不知該如何跟子女解釋「臺灣是個什麼樣的地方」。因此，他們決定集資請柯錫杰回臺拍攝人文、地景，希望透過他的鏡頭讓新一代在美臺灣人認識自己的家鄉、接納故鄉的文化。

於此同時，當柯錫杰開車穿越美國中西部，要前往拍攝黃忠良先生的太極舞姿時，他一邊開車一邊聽到〈喬治亞在我心〉（Georgia on My Mind）的音樂，忍不住想到臺灣在我心（Taiwan on My Mind），思鄉的淚水不禁沿著兩頰潸然而下。因此當那群在美臺僑委託柯錫杰執行《臺灣在我心》的計畫時，他二話不說就答應接下這個任務，整裝回臺。

當然，促使他接下《臺灣在我心》拍攝計畫的理由還有一個——他知道我還沒結婚，他想利用這個機會到臺灣挽回我們之間的感情。

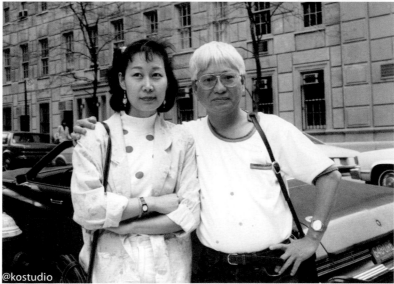

初識時的柯錫杰作風就很特別

依然是我

一九八四年我曾經特別到紐約探親，一方面探望母親，另外也想多了解柯錫杰的生活狀況。因受限於簽證，只有短短一個月，但卻意外感受到紐約強烈的藝術氛圍，這個感觸悄悄地在我內心發酵、茁壯。從世界藝術之都歸來後，我重新省視我的舞蹈生涯，思索自己的藝術藍圖：我生命的終極追求究竟為何？一再自我叩問的過程中，我意識到自己相當嚮往紐約自由奔放的藝術環境，同時柯錫杰也以紐約客之姿，頻頻對我招手。但當時我並不想與他就此復合，因為我身邊早已有固定的「護花使者」——日本商人男友。

他經商有成，又具備國際觀，和一般大男人主義的日本男性感覺不同。時常帶我四處旅遊、大啖美食，懂得照顧我，也知道如何討女人歡喜，各方面條件都很優秀。更重要的是，與日本男友相處時，不會有人故意冷落我，或對我酸言酸語。扔了那個沉重的包袱，感覺無比輕鬆，日子顯然「豐富又快樂」（跟柯錫杰在一起，人人都說我帶著特殊目的，而且認定我是「拿」的一方，他是「給」的一方）。但那趟紐約行，卻悄悄地影響了我。柯元馨女士（前《中國時報》人間副刊主編、時報出版總編輯高信疆先生的夫人）自美返臺，受柯錫杰之託，帶了一張作品和一張便箋給我。沒想到千言萬語才能表達的心情，卻讓柯錫杰用了兩行字說得清楚有力，成為我人生中最重要的轉捩點之一。

柯女士帶回一張名為〈孤燈〉的作品，照片中的景象是：夜幕低垂，時近深夜，通透的藍天，未見一朵雲：一盞孤立的路燈冷冷清清地立著，寂寞的光影傾灑在寬闊的木地板上，顯露無限孤寂。附帶親筆寫就的便箋，寫著：舞台有了，燈光也有了，就是少了一名舞者。這幀照片與便箋撥動了我欲重返追求舞蹈的心弦，尤其當我得知〈孤燈〉是他站在零下十九

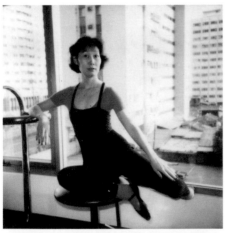

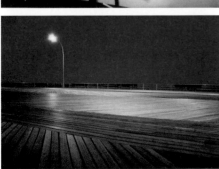

度凍溫之下拍攝而成，我更是感動得內心洶湧淚。對外人而言，柯錫杰是出類拔萃的攝影哲學家，但對我而言，他不僅是傑出的藝術家，更是個奇特且富有魅力的男人。可是一旦論及生活，他對人生毫無計畫，往往行事不按牌理出牌，連追求女人的方式也是「柯氏」規則。但這樣看似率性實則感性的方式，卻反而打動同樣熱愛藝術的我。這種心靈相互觸動的感受，只有當事者能體會箇中滋味吧！因此當我收到〈孤燈〉與便箋後，我想試著把兩人交往時所發生的不愉快事件，暫時拋諸腦後，重新觀察柯錫杰。

不久，柯錫杰也藉著《臺灣在我心》的案子返臺工作，並與我聯繫。我也開始認真思索我與日本男友的未來發展。我意識到雖然日本男友事業有成，但長久下去，恐怕兩人之間也

只是「他來臺灣、我去日本、一起到國外旅遊」無限循環，並沒有太多的藝術分享。這樣「無憂無慮玩到老」的結局已經無法滿足現階段的我，我期待能爲自己的人生開鑿更深刻的意義。

也許是上天聽到我的猶豫與徬徨，派遣命運之神暗中指引，此時有位古董商看上我的舞蹈班地點，想接收這個寬闊空間。我經過考慮，發現一旦把舞蹈教室轉移給古董商，買賣教室的盈餘加上既有存款，就可以供我赴紐約求學，重返舞蹈專業，甚至遠赴絲路的旅費也不成問題！就在這時候，柯錫杰向我求婚了！他的求婚，讓我心頭湧上了矛盾又複雜的思緒，想到要和他走一輩子……我實在沒把握。

柯錫杰向我求婚那晚，是個再平凡不過的尋常日子。我一如既往從舞蹈教室下課，回家洗澡休息。電話鈴聲響起，聽到他的聲音後，我不假思索地問他：「你還在『人間』嗎？」因爲當時他爲了陳映眞主編的《人間》雜誌忙碌不已，時常在雜誌社待到三更半夜。我聲音一落，話筒兩端兩人都大笑出來。我赫然察覺，彼此還是那麼有默契，一如從前交往時一般。

話鋒一轉，他突然問：「我可以過去妳家嗎？」

那夜晚，他來了，愼重地跪下求婚：「潔兮啊，妳一直都告訴我妳很喜歡紐約的舞蹈藝術環境，也很認眞考慮是不是要到紐約習舞。我拿給妳的那卷敦煌舞錄影帶，妳也很肯定那是妳一直以來夢想中的舞蹈。妳之所以沒進雲門，就是暗自在等待，日後會出現一個可以讓妳奉獻終身的東方語彙風格。雖然以妳現在的身分不可能去中國大陸（註），但如果跟我結婚，我們就可以透過美國身分進大陸，妳也可以如願以償在絲路學習、研究。我早已看出妳有特別的藝術細胞，若能在紐約磨練，假以時日，相信妳一定會有所展現的。我甚至希望妳將來的藝術成就可以跨過我而去，我們結婚吧。」沒有鑽戒、寶石，也沒有任何浪漫的情話，只有銘心刻骨的藝術承諾，這就是與衆不同的「柯錫杰式」求婚。但在理性與感性的拉扯下，我沒有馬上同意他的求婚，我請他給我一些時間考慮。

隔天一早，我趁著舞蹈教室還未開始教課，趕緊告訴二姊柯錫杰向我求婚的事，很猶豫是否應該答應。她給我的建議是：「妳若嫁給他，他會成為妳藝術上的導師，但妳從此就不可能有太多奢侈的生活享受。」雖然二姊對此事已有定論，但她仍然不敢輕下判斷，這可是妹妹的終身大事！她要我打電話給媽，讓我徵詢媽的意見，她說：「媽媽跟柯錫杰都在紐約，比較了解他。」

媽知道我的猶豫後，說了一段很睿智的話：「妳要是想繼續跳舞，那就嫁給柯錫杰的，是金錢買不舒服生活，妳別嫁給他。但妳要是想繼續跳舞，那就同意。柯錫杰所能給妳的，是金錢買不到的東西，但妳必須吃得了苦。」媽跟二姊都深知我是從小備受家裡寵愛的「三公主」，所以都特別提醒我，跟柯錫杰結婚的「代價」。在她們看來，柯錫杰與日本男友就像天平的兩端，分別代表「夢想」與「麵包」。

對我而言，要不要答應柯錫杰求婚的關鍵點在於：我是否決心返回舞台，將來以舞蹈家的身分與眾人見面。若我留在臺北，縱使我將舞蹈班經營得再成功，也只可能停留在舞蹈老師的階段，而不是藝術家的境界。但如果我想繼續跳舞，柯錫杰勢必是天底下最適當的人選，他將會盡全力支持我、栽培我，與我共同追尋夢想中的藝術風格。我心中的藝術呼喚如此清晰、難以忽視，最後我決定爲了舞蹈，「冒險」嫁給柯錫杰。因爲當時我在臺灣和日本，一直無法找到一個舞團或舞蹈風格，能讓我下定決心以一生的舞蹈生命來追隨。看來我在舞蹈藝術方面的寂寞和渴望，只能寄託在紐約和絲路，我將與柯錫杰的婚姻當作追求理想的賭注，徹底賭一把！

與柯錫杰公證結婚後，我曾經很坦白地跟他說：「我並沒有愛上你，我是愛上你的藝術。」他聽了這直白的言語也不生氣，反而當著我二姊的面說：「妳放心，從今以後我會以無限的耐心引導妳，帶妳在紐約學習。往後，妳的成功就是我的驕傲，就算妳要從我的身體跨過去才能取得成功，我都願意。」他的心胸寬大令我非常佩服與尊敬，突然覺得柯錫杰是一位「巨人」。

我們不僅沒有豪華的世紀結婚禮、奢華白紗，甚至連定情戒都不曾準備。法院公證結婚那日，我穿的是白襯衫與白色牛仔褲。兩個證婚人分別由我的弟弟和乾妹妹擔任。當時我將結婚儀式降到最簡樸的理由，是因為這個婚姻關係如果以「施與受」來比喻的話，已被太多人認定我是「受」的一方，因此我心想沒必要讓大家知道我的婚姻決定。若是我完成絲路采風，將來正式地發揮了敦煌舞蹈，大夥兒自然會停止對我的批評。我希望大家看到我的那一刻，是我已經在紐約的舞台嶄露頭角，再以「舞蹈家樊潔兮」的身分出現。屆時，大家就會了解我和柯錫杰這個婚姻的真諦——這才是我最好的出場方式。不過，當年沒能穿上夢幻的白紗，始終是我心頭小小的遺憾。從頭紗、禮服、婚鞋到捧花，很幸運地由用心的老友一手包辦，被認為不可能持久的感情。在結婚二十五週年之際，我們決定補拍婚紗，見證兩人之間這段滿足了我「一生穿一次白紗禮服」的願望。

我跟柯錫杰達成默契，對結婚一事非常低調，很少向朋友透露。沒想到因此衍生出幾件有趣的故事。當時馬以工到紐約找柯錫杰，並不知他已經與我結婚。她幫柯錫杰排完紫微斗數後說：「你最近紅鸞星動喔！你會結婚！」柯錫杰一聽心裡大驚，但表面上還是極力否認：「不可能啦，我又沒有對象，要跟誰結婚？」馬以工悠悠哉哉地回答：「跟你的老情人啊。」真是神算！後來我隨柯錫杰移居紐約，馬以工又來家裡作客，這次她改幫我算紫微斗數。她說：「妳在事業上的追求會成功。而且妳有一個特質：很聽柯錫杰的話。他要妳做什麼，妳都會照做。」這話完全講對了，剛認識時，柯錫杰叫我放棄電視節目，我同意；婚前他要我來紐約，我也答應；婚後他不准我跳百老匯劇，不准我當手的模特兒，我都順了他的意。

我與柯錫杰的婚姻，不只許多好友不知道，甚至連我父親都被瞞在鼓裡。我只徵詢了媽媽、二姊的意見，並未取得父親的同意，因為不必問都猜得到答案鐵定是No！他觀念較保守，和爸的相處一直有難度。更何況柯錫杰天馬行空的藝術家個性，和爸光對於我跟柯錫杰的年齡差距，就肯定會抓狂。

不對外公開的公證結婚

今台北大安路的舞蹈班

父親發現我已「嫁為人妻」完全是場意外！剛新婚時，我尚未取得美國簽證，只得暫時先與柯錫杰分隔兩地。當時我和弟弟同住臺北，和已婚的二姊住對門，姊弟們互相照應。父親退休後，理所當然從南部北上，搬來與我這個「單身女兒」同住。戒嚴時代戶口普查相當頻繁，有天警員照例來家查戶口，剛好我人在外教課，爸開門和警員對照家裡人數。爸說我們這戶有三個人。負責普查的警員說：「不對啊，你家有四個人。」那第四個人正是柯錫杰，結婚後他必須入戶籍於我的居住地。「你看，除了你、你兒子、女兒，還有你女婿啊！」爸頓時懵了，家裡什麼時候多出一個女婿，莫非對方查錯戶？他問普查人員：「女兒什麼名字？」「樊潔兮。」視力不佳的爸爸狐疑地將臉湊近戶口資料，想好好看個仔細。嚇！怎麼「柯錫杰」三個字也名列其中！爸只知道柯錫杰在追求我，但萬萬沒想到他已經成為他的三女婿！

這下爸氣壞了，他自己是退休警官，對戶口普查再了解不過，當然了解這份資料的真實性。

對父親而言，柯錫杰並非理想的女婿人選。他時常說柯錫杰是個二百五，每次進門一開就喊「爸爸」。他咕噥地發牢騷：「什麼爸爸！我女兒還沒嫁給你呢！」他比柯錫杰年長十多歲，但偏偏柯錫杰一頭白髮顯得比他還老。生性保守的爸爸不禁覺得他的寶貝三公主，怎麼能跟一個白髮蒼蒼的老頭兒在一起，那實在太委屈我女兒了！

此外，柯錫杰跟爸爸還有「語言隔閡」，常常爸爸講東柯錫杰講西。因為柯錫杰自小受日本教育，多以臺語、日語溝通，國語不好。爸爸講話雖然帶有河北口音，但比起當時從中國來臺灣的各省人士，口音已經很淡、很容易辨識了，但柯錫杰依然時常聽不懂。一些外省人用詞，常常讓他聽得一愣一愣，卻還自作聰明胡亂回答。曾經爸媽生氣地罵他「很窩囊」，他滿頭問號地私下問我：「什麼是『歐嘟』啊，我聽媽媽講爸爸也講。」幾回雞同鴨講下來，常常搞得爸耐性盡失，講他是個「神經病」。相比柯錫杰，父親反而覺得日本男友風度翩翩，他的三公主要嫁人，就應當嫁個既體面又有能力照顧女兒的男人。

戶口普查結束後，我舞蹈班下課回家，爸已經臉色難看地坐在客廳等我。整個人看起來氣炸了。他對我怒吼：「妳跟妳媽到底在搞什麼？這老太婆到底都在幹什麼等我，」他氣到想打越洋電話去罵媽。心愛的小女兒結婚，竟然都沒告知他這一家之長，他的氣憤可想而知。眼見紙已包不住火，我只能坦白從寬。我讓他看柯錫杰從中國帶回來的敦煌舞錄影帶，告訴他我非得與有美國籍的人士結婚，才能到絲路尋找編創這套舞蹈的藝術家。只有學習、研究這套舞藝，我才能在未來的舞蹈領域裡轉型，重新出發。

父親很有鑑賞能力，他看完錄影帶後也同意這套敦煌舞蹈大有可為，原先的反對逐漸轉為祝福。但他依然苦嘆這將是一段不穩定的婚姻，恐難持久。他曾經心疼地對我說：「小分啊，妳這終生一訂，爸爸都替妳捏把冷汗。這個老頭兒他到底能為妳做什麼？雖然他名氣大，但他到底是不是真心誠意的呀？再說將來他老了，妳怎麼辦？」

相比媽住在紐約，已經對柯錫杰的個性、生活頗為了解；爸則難以接受柯錫杰的隨性行事、缺乏規畫。他常常憂心地說：「你們將來要靠什麼過日子啊？」知道我一心嚮往絲路，他也再三提醒：「妳要進大陸的話，我要提醒妳先把身體鍛鍊好，共產黨可不是好應付的。」他也知道我正在申辦去美國的手續，只能祈求老天保佑他的小女兒能無災無難，有個平順的新生活。

他對我的憂心無處發洩，只有跟我們唯一的表親叔叔講了這件事。表叔聽了父親的煩惱，安慰他：「兒女自有兒孫福，你別擔心那麼多。我看小分很乖也很上進，我們要鼓勵她。」我臨去美國前，表叔來家裡探望，還帶了大紅包給我，裡面裝有四百多美金，在當時是很大的數字。多年來，我一直很感念當時表叔對父親的安慰，以及對我的愛護和祝福。

雖然父親勉強接受我與柯錫杰的婚姻，但在我等待美國核發簽證期間，又發生一件讓他勃然大怒的事——柯錫杰被人騙了還不知道。

柯錫杰長期居住在美國的前妻回臺灣，請徵信社調查我。我與大姊的兒子、二姊的女兒感情親密，時常帶著他倆一起出門，與姪子、姪女們相處融洽的景況落入徵信社的鏡頭。前妻得知此事後，跟柯錫杰的姪女說：「那個查某根本是已婚，還生了一男一女！柯錫杰被人騙了還不知道。」柯錫杰的姪女很為叔叔抱不平，打電話來質問我，我費了一番唇舌解釋後，她終於平息質疑。但萬萬沒想到事情還有後續發展，有一天前妻牽著她女兒來我家按門鈴，因為爸是大近視眼，以為是二姊牽孫女帶食物來給他，沒仔細看就開了門。對方進門後，爸爸發現不是二姊，問：「妳哪位啊？走錯了吧？」沒想到對方劈頭就說：「你要好好管教你的女兒，不要再跟有婦之夫來往！柯錫杰是我先生，我們還沒離婚！」爸爸本來就很反對我跟柯錫杰的婚姻，好不容易才說服自己接受小女兒的選擇，這下簡直火上澆油氣壞了！

那天我剛好遠赴高雄教課，搭機返回臺北，一踏進家門，爸爸就拍桌大吼：「妳過來！坐下！」我一頭霧水，萬分不解什麼事讓他這麼生氣。「妳跟妳媽到底怎麼啦？！妳結婚的事情我已經夠頭痛了，怎麼會那邊還沒離好，就又來跟妳結婚，妳們到底在搞什麼？太不像話了！」面對他的質問，我簡直啞巴吃黃連有苦說不出，柯錫杰明明告訴我他已經離婚了，怎麼還會發生這樣的事呢？我一直等到當天晚上，算好紐約時差，撥越洋電話給柯錫杰詢問此事，柯錫杰信誓旦旦地跟我保證他「真的已經離婚了」。不過「離婚證書還在律師那邊，我還沒空去拿」，他本來就很隨性，連離婚證明都不放在心上。但這下已經驚動岳父大人，非同小可，他立刻動身去跟律師取回離婚證明，並將影本寄回臺灣給我。

關於前妻的風風雨雨，一直到我移居紐約後也還不曾平息。她在紐約臺灣人聚居最多的法拉盛（Flushing）大肆散播錯誤消息，像是「柯錫杰被一個年輕舞者迷惑，她拿了柯錫杰的錢給自己的母親開餐館」等，真是唯恐天下不亂。這些事件的發生，似乎為我們未來的婚姻生活發出連續的警訊，我卻不知這條荊棘滿布的路，正敬開待我踏入呢！

註：戒嚴時代，臺灣人被禁止赴中國大陸旅遊、經商、探親……等。若想踏入中國大陸，取得美國國籍、以美國身分入境是其中一個方法。

天女的蜜月旅行

婚後，為了等待美國簽證核發，我與柯錫杰維持一年遠距離相處。直到美國簽證核准後，我結束在臺北原先頗有成果的舞蹈教室，賣掉心愛的小轎車，簡單收拾行囊，告別在臺灣的親友，踏上前往紐約的單程飛機，與柯展開我初次要適應的婚姻生活。

在臺灣，大家都稱呼我「潔兮」或是「樊老師」，因此結婚一事對我的生活並沒有太大影響。但抵達紐約後，我的婚姻生活突然鮮明了起來，我不但進出都有先生陪同，而且開始有人稱呼我「柯太太」或「柯夫人」，但此時的我沒有餘暇習慣我的新身分，我還有更要緊的大事要辦——造訪夢寐以求的敦煌石窟。

一九八五年，臺灣依然處於戒嚴時代，為了「合法」拜訪中國絲路、學習敦煌舞蹈，我必須擁有美國身分才能造訪敦煌。為此，我答應與擁有美籍身分的柯結婚。等我抵達紐約一取得綠卡，首要之務即是藉由永久居留的身分向中國領事館申請中國簽證。去申請那天，是柯和媽一起送我到領事館門口。媽原籍四川，國共內戰爆發後，才跟著國民黨到臺灣，對中國共產黨仍懷有深深的恐懼，她憂心忡忡地對我說：「妳要是三十分鐘後沒出來，我就衝進領事館救妳！」媽的話讓原本已經很緊張的我更戒慎恐懼了，我懷著惴惴不安的心情，小心翼翼地步入中國領事館，將我的臺灣護照和綠卡交給窗口的辦事人員。辦事人員翻了翻我的護照問：「妳什麼時候來的？」我回答上個月啊！他提高音量再次說：「我問妳哪一年？」我指著護照上的美國入境戳章答：「這就是我這次來的時間啊。」對方一看，馬上說：「妳還真等不及要回歸祖國啊！好，三天後就可以來取簽證！」原來他覺得我怎麼前腳剛到紐約，後腳就迫不及待要趕赴中國。我萬萬沒想到原以為困難重重的中國簽證，竟然沒幾分鐘就辦

妥了，大概是我「認祖歸宗」的決心感動了辦事人員吧！我心中暗自竊笑。

發放簽證的移民官是個美國人，見到我第一句話劈頭就問：「為什麼妳不直接從臺灣去中國，要繞一圈到美國「再去中國？」在一旁陪我的柯趕緊協助說明我的出入境狀況和目的地。當移民官發現柯是我丈夫後，馬上提醒他：「你要小心看好你年輕漂亮的太太，別讓人拐走她喔。」柯也幽默地回覆移民官：「當然！我一定會把她安全帶回紐約的。」

啓程前往中國的日子終於定了。那天，我抱了又抱媽，對著很捨不得好不容易團聚、卻馬上要分別的媽媽說：「妳要好好保重喔！」媽拍拍我的肩：「妳放心，我已經是老美啦！」然後馬上轉身對柯正色道：「你可要負責把潔兒帶回來啊！」因為大家都覺得柯是個放蕩不羈的藝術家，連自己都不懂得照顧，一出門往往直到身上錢都花光後才回家。一想到心愛的小女兒要跟著這個「二百五」一起踏入「共黨鐵幕」，媽實在難以壓抑心中的憂慮。與媽道別後，我轉身和柯攜手踏上一段充滿未知的冒險旅程。

這一年是一九八六年，我們無法從美國直飛進入中國領土，必須在當時由英國管治的香港轉機。在香港時，我們就預先買了許多食物如泡麵、味噌湯、餅乾等作為存糧，以預防進入「鐵幕」的不時之需。因為曾經聽聞在文革時期，中國大陸很多人沒衣服穿，女孩子只能穿著男人的破西裝外套勉強掩身體。也有人走在路上捧著一碗麵正準備享用，路邊突然竄出某人迅速往麵裡吐一大口痰，接著馬上把麵搶過去佔為己有，整碗吃光。這些諄諄告誡讓我很擔心，到時我跟柯會落到吃樹皮維生的境地，

除了必要的乾糧，我們也在香港採買一些禮品，預備送給甘肅藝術學校的校長高金榮女士，她是我們此行的重點拜訪人物。我與柯左思右想後，決定買一台大電視當作與高校長的

見面禮。但那時期的電視都是厚重模樣，與現在薄型、可懸掛牆面的液晶電視體積差距很大。

我們為了把這台大電視從香港運到蘭州，吃了不少苦頭。在廣州白雲機場轉機時，海關人員看到裝著電視的大箱子，也不禁瞠目結舌問我們：「這啥啊？」我們回答後，對方才恍然大悟地說：「喔電視啊！那妳這怎麼運？」那時大陸那年代物資貧乏，現在機場裡隨處可見的行李推車、機場工作人員搬運行李的正式行李車，在大陸那年代皆付之闕如。後來倚賴好心的行李通關人員幫忙用拖板車把電視推到停機坪，才順利將電視帶上飛機。這個艦尬辛苦的過程大概可以用「逃難」來形容，為了電視，我跟柯成為最晚進入機艙的兩個乘客，慌亂程度可想而知，狼狽透了。

但平心而論，在整趟旅程裡搬運大電視還算是小事一椿，最讓我煩惱也驚恐的是，我必須「隻身從九龍搭火車進入廣州」。雖然我與柯一起從紐約搭機到香港，但他當時在香港另有攝影工作，我必須單獨先前往廣州，他再搭晚班火車與我會合。當九龍出發的火車漸漸遠離由英國管治的香港轄區、進入中國統治範圍，我馬上感覺到周遭氣氛開始出現微妙的轉變。首先我看到在月台上巡邏的公安，衣著打扮就像我小時候在臺灣小學課本插圖上看的一樣，帽子上都印著共產黨的紅星標誌，上衣紮腰帶，小腿上還繫著綁腿，更不用說他們都是荷槍實彈。

我看到這幅景象都吃不下飯了，內心開始發毛顫抖，心想：「可惡的柯錫杰竟然把我一個人丟來匪區鐵幕！」火車終於到達廣州，但我太緊張不敢馬上下車，只提著行李呆呆地在車廂之間的走道，探頭往月台上看。等到車上的旅客都走得差不多了，才壯膽下車走向火車站的通關閘口，在最後面找到一個很小的牌子寫著「港澳臺同胞出關」。我深呼吸後鼓起勇氣慢慢前行，走向窗口，心中非常掙扎，只敢拿出美國政府發給我的「白皮書」，證明我之後還會回美國。不敢拿出我的臺灣護照，生怕暴露臺灣身分後會馬上被「共匪」抓走。

沒想到海關人員不接受白皮書，要求檢視護照。我故作糊塗地指著白皮書說：「這就是我的護照啊」，但海關人員依然不肯鬆懈，再三要我交出護照。實在別無他法，我只能壓著快要從嘴裡跳出的心臟，緩緩掏出我的臺灣護照。

不其然，當我拿出護照放在櫃檯時，那位小兵突然大叫：「哎呀！這不是國民黨的黨徽嗎？」果邊說邊跳起來衝入裡面辦公室，把主管請出來裁奪。頓時我成了「稀有物種」一般，引起一陣騷動。對方翻了翻護照，問了幾個問題，幸好我一律回答：「想早日回歸祖國」，後續沒多刁難就讓我出關了。自己安慰自己：我的舞蹈處女「秀」不就是〈奴家打共匪〉嗎？還真有點得意起來！

我在火車上和海關關口都耽擱了好一陣子，柯預先請來接我的朋友想想旅客都走光了，我怎麼還沒出現，該不會不來了吧？最後看到我拖著大皮箱從關口走出，他們立刻過來迎接，心情如釋重負。其實，我跟這些朋友從來不曾見過面，但他們一眼就認出我，他們說：「很容易啊！妳一看就不是此地居民啊！而且樊小姐妳的氣質跟我們大陸人很不一樣，所以一看就知道是妳。」那時對岸的男女多數都穿毛裝，看到我的打扮就知道是外地人。

我跟柯會合後，雖然只在廣州住一晚就急忙趕往甘肅，但在廣州有個特別讓我們難忘的經歷；我們在飯店早上剛起床，正要去吃早餐，突然聽到窗外傳來軍歌，我好奇地往窗外一看——唉呀！怎麼是古代斬首示眾的景象！大卡車上放著柵欄，兩個男人上身打赤膊，只有下身穿褲子，跪在卡車上，身後還高插立牌寫著罪犯字樣。我一轉身，柯已經衝下樓去拍照。這景象讓我太震撼了！我心想，連沿海較開放的廣州都這可惜卡車高度太高，最後沒拍成。

抵達蘭州後，眾人領行李的般模樣了，更偏遠的蘭州內地又是什麼景況呢？

內心雖然充滿疑懼，但我還是決定鼓起勇氣繼續這段旅程。

1. 一九八六年終於到了敦煌莫高窟
2. 月牙泉邊感受千年敦煌
3. 三危山和鳴沙山前興奮飛舞

方式也讓我大開眼界。只見機組人員一股腦地把乘客的行李往行李區扔，疊成一座行李山。當地人也見怪不怪地往小山堆裡鑽，在那裡或站或翻找自己的行李。所有我未曾見過、不可能的事蹟都在在提醒我，我正身處一個我難以想像的國家。

甘肅藝校請一位老師來機場接我們，但可惜的是，我們無法第一時間與高金榮校長碰面。因為她正巧帶學生到北京，向文化部匯報敦煌舞基本訓練的成果。等待高校長回蘭州的那段日子雖然頗為悠哉，但心中也有些急切、無奈。除了看看書以外，有時到黃河邊走走散步，但心裡的起伏還是很大。回想自己的舞蹈歷程，哪會料到自己能站在過去只有地理課本上才看得到的河流、城市，只為了實踐理想，追求那夢裡尋它千百度的「敦煌」。

有一回我跟柯吵架，還跑到黃河邊掉眼淚！我初到大陸，眼見小學課本所教的地貌、古蹟全部呈現眼前，心中非常激動，忍不住向柯說共產黨真是太壞了，奪走蔣介石的大好江山。我從小在臺灣受國民黨黨國教育，自然覺得蔣介石是偉人嘛。但柯受日本教育，又到美國遊歷，沒有這些黨國情操的束縛。他不但說我有偏見，還叫我多讀幾本「中國現代史」增加見識，讓我好生氣！心想這傢伙自己連中文都說不好，竟然還瞧不起我，一副我很沒知識的樣子！一氣之下，我獨自跑到黃河邊，腦海裡浮現小時候地理課本曾說過「黃河是中國文化發源地」，頓時一股情緒湧上，在河邊就哭了。沒想到愣頭愣腦的柯後來竟然還知道來黃河邊找我。

等待高校長的期間，藝校老師擔心我們發悶，就帶我們到市郊五星山上的白塔公園。那裡不但可以喝到蘭州本地的特色三寶茶，而且還有一群市民在樹蔭下唱蘭州地方戲，很有意思。這個公園勾起了我小時候與爸爸、叔叔在屏東公園坐船遊湖、喝香片的美好回憶。話說這座白塔公園離旅館不算近，車程大約二十分鐘的距離。去程我們可以請旅館叫車，回程就必須隨機攔計程車。但有一天回程竟然一直搭不到車，我跟柯商量不然就走到山丘下，總會

有車了吧！結果山下空無一人，我們步行了一段路，終於老遠看到有一台小小的三輪汽車駛來。

因旅館的放飯時間是固定的，若不在天黑前趕回旅館會沒飯吃，我們非坐不可！他很氣，我們也很急。上車後才搞清楚原來這不是三輪車，而是一台棚子的小卡車。

司機停車後，我們說明來意。但對方操著一口西北口音的普通話堅持不能載客。我告訴他我們坐的是三輪車。

要是沒搭上這台車，我們今晚大概就要流落街頭了。我趕緊塞了一些車錢給司機，拉著柯就爬上小卡車後座。一上車才發現眼前竟然都是瓦斯桶，而且瓦斯桶是打橫的，會隨著車子在後車廂滾動。想來剛剛司機拚命想跟我們解釋的，應該是有關瓦斯桶的事吧。我跟柯頓時面面相覷，但別無選擇下，也只能兩人合力一起用腳踩住瓦斯桶防止滾動，一路從山下搭著瓦斯卡車搖回我們的旅館。回想起來，這一幕真有戲劇「笑」果哩！

我們跟司機說要去「金城賓館」，他嘰哩咕嚕回了一串我們聽不懂的方言。但不管啦！

又有一天我們到街上閒晃，看到可愛的蘭州小孩，忍不住逗著小孩玩起來。結果玩到樂不思蜀，全忘了旅館限定的用餐時間。回到旅館食堂，廚師已經下班了，這下我們只得自己到外頭覓食。聽說街上有一家包子店，找到店家後，我跟著人龍一起排隊，好不容易終於輪到我了，店員猝不及防向我喊：「來！買幾兩？」我盯著包子眼都直了！我想買包子，為什麼問幾兩？四個包子是「幾兩」啊……對方看我一臉疑惑，頓時一股怒氣竄上：「長這麼大，妳連自己包子要吃幾兩都不知道?!」突如其來的指責像半空揮來一拳。但為了餵飽肚皮，我深吸一口氣，按捺心中的委屈和冤枉，又指著其他客人桌上的湯，好聲好氣告訴店員：「我還要來碗清湯。」

新疆喀什的維吾爾族小孩，各個都以想成為舞蹈家、歌唱家為目標

店員一聽見「清湯」兩字，突然將我全身上下打量一遍，問：「妳哪來的?!」我瞥了一眼他旁邊剁肉的刀子，不對勁，連忙湊過來幫腔：「我 New York 來的。」對方聽不懂英文，白眼一翻：「什麼牛肉豬肉來的，我看你們兩個都有問題！包子你就買十六兩吧。」接著他指著冰箱說：「你要的那個黃湯在那兒，自個兒去拿！」原來人人桌上皆有的「清湯」，根本不是湯，是啤酒電，一到限電時刻也一籌莫展。我打開冰箱，一摸啤酒，竟然是溫的。原來當地冰箱必須配合限電措施，就算插裝在碗裡。所以啤酒雖然放在冰箱裡，但其實是溫的。我轉頭看了看柯，他對著我說：「偶不要屁酒是熱ㄅㄟ。」算了！兩人找了位置坐下，急忙各吞了兩個包子就溜之大吉。

情況不對勁，不敢告訴他我來自臺灣，只得硬著頭皮說謊：「我港澳來的。」柯看店員一聽見

等了好幾天，終於等到高金榮校長從北京回蘭州了。我非常興奮、雀躍！高校長是我仰慕已久的敦煌舞蹈教育家，我這趟旅行最重要的行程之一就是要拜會她。我們見面的地點是甘肅藝術學校，舞蹈教室裡已經有好多跟著高校長學習的學生正在等待我跟柯。我們一進去就向大家揮手，大夥兒也笑容滿面地對著我們喊：「柯先生、樊小姐你們好，我們歡迎您」。後來這些被我們暱稱為小仙女的學生告訴我，她們在學期過程中，常遇到政府官員及各地賓客到校參訪。她們對這些迎賓表演活動早已厭倦，時常找藉口頭疼、肚子疼、生理期等，避開示範演出。但當他們知道這次要來的是柯先生和樊小姐，都覺得很興奮，大家都準時抵達教室，非常期待與我們見面。

高校長首先對著大家致詞，說明我遠道來蘭州的目的，並請小仙女們為我示範敦煌舞女子基本訓練，當我看到夢寐以求的敦煌舞此刻竟然近在眼前，實在難以遏制心中的激動，感念上天的安排。我眼眶一熱，淚水止不住地滑落，給高校長一個大大的擁抱。校長說她會想辦法安排時間讓我到學校學習、上課，我當然期待啊！但後來的發展並不如第一天大家見面時那麼順利，校長安排給我的敦煌舞學習僅僅是到學校裡「看」課：意即在教室裡觀摩學生

上課，但未能加入她們練舞的行列，這樣的方式完全無法滿足我的學習欲望。

對於固定不變的「看課」安排，我內心感到很失落與難過。因為我可是背負著違反國法的罪名、繞了半個地球先到紐約，再突破鐵幕千辛萬苦來到蘭州。學習敦煌舞是這趟旅行的重大目的，然而目前的狀況，遠不如想像中充實。柯也曾經代我向高校長提出需求，改拜訪市舞團、省舞團。校長表示她有難處，她說：「整個蘭州謠言四起，說來了個臺灣的文化間諜，想偷取甘肅的省寶──敦煌舞。還說你們送給我的電視是賄賂收買，我不應該把省寶出賣給臺灣的文化間諜……我很意外，也難以承受這種無稽之談。」這件事我至今不知是真是假，難以證實。但後來在蘭州期間，高校長確實為我安排拜訪省歌舞團、市立歌舞團等行程，

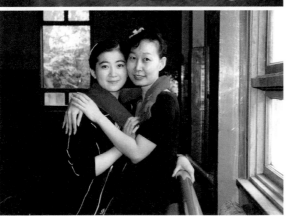

但當提到「學習」課程時，她總顯得面有難色。

既然現下「謠言四起」，無法為我安排更進一步的敦煌舞學習，我認為再待下去也只是浪費時間。於是我向柯提議，乾脆我們先去絲路吧，反正敦煌是一定要去的，我就暫時離開蘭州，繼續往西前進了。

在兩岸交流尚未開放的年代，我們往往走到哪都引起注目，尤其在荒漠廣袤的大西北。當我們在蘭州火車站的月台候車時，車廂內有些人就已注意到我們是外地人，隔著窗子對著我們品頭論足。沒想到上車後，我們竟坐在方才對我們指指點點的乘客對面。這兩個年輕人一路上一直用好奇的眼神觀察我們，但我們都以理相對。經過一些時候的對話，覺得與我們混熟了，就告訴我：「哎呀！我們剛才在蘭州月台就看見你們倆，看妳拎著小包走在前面，後面老先生大包小包背身上，我們就覺得這女孩真是個不孝女！沒想到你們上車後竟然坐我們對面，車子越走我們越覺得不對勁，看你們講話和動作不像是父女，原來你們是夫妻。」後來這兩個年輕人發現我母親與他們是同鄉，都是四川人，對我們更親切了。

在火車上苦熬了一天一夜，終於抵達敦煌縣城，住進了敦煌賓館。第二天從賓館搭上出租車，直奔「莫高窟」而去。首先到敦煌研究院拜會段文杰院長。段院長也是四川人，聽說我母親原籍四川後，和我拉近距離，表示歡迎第一位到訪莫高窟的臺灣舞蹈家。他安排一位研究員連續一個禮拜，每天帶我參觀與舞蹈相關的敦煌洞窟、為我解說壁畫內容（佛教稱經變圖）。敦煌洞窟管制相當嚴格，車子與相機只能留在莫高窟的牌樓外，不得攜入。石窟有大有小，每個洞口都有門鎖住，避免遭人擅闖破壞。與我同行的研究員，每天早上會預先準備一大串鑰匙掛在身上。她幫我打開洞窟的門，讓我隨著她參觀，並說明各朝代的美學特徵。

此外，敦煌每天開放的時間只有早上九點到中午十二點、下午兩點半到傍晚五點，因此每天中午我不得在洞窟裡停留，「被迫」回旅館吃飯，來回車程要耗費一個小時。每天下午結束後，我的脖子都非常痠痛，因為石窟裡有許多壁畫必須仰著脖子拿手電筒照明，甚至需要爬上事先預備的梯子，才能看清楚洞窟中的「飛天」形象。現今回想起來，當時的行程對體能其實是個考驗，但我還年輕，體力不是問題，加上一心只想追夢、逐夢，渾然不覺辛苦。而敦煌就是我人生的第一大目標，為了實現夢想，吃再多苦，我也在所不惜。在敦煌的那些天，我常常走著走著，突然對自己的際遇感到難以置信：我竟然正身處夢想中的敦煌！一趟敦煌之旅，不但實現我個人長久以來對中國宗教藝術的嚮往，隨行的柯也在鳴沙山拍出一張傑作：〈敦煌之晨〉，紫色天空懸著一彎優雅的月牙。

依依不捨離開敦煌後，我跟柯持續往西走。我們戲稱這趟旅程是「西天取經」，因為玄奘是我最佩服的探險家，沿著絲路往西走，讓我覺得自己正在追隨他的腳步。我們下一個目的地是新疆的吐魯番，境內主要的族群是維吾爾族。我一直很好奇維吾爾族的舞蹈與敦煌壁畫上的舞姿是否有所關聯，為了求證，決定前往一探究竟。前往吐魯番前，我與柯先向「中國旅行社」預定當地旅館，並請旅館派車來火車站接我們。然而當我們走出吐魯番車站，左等右等卻等不到預定的旅館接駁車。一想到我們正身處沙漠、一天只有一班火車到吐魯番，而那個年代連公用電話都沒有，更別說手機……種種事蹟讓我開始感到焦慮，忍不住對著柯大發牢騷，問他到底有沒有跟旅行社交代好，怎麼到現在都不見來接的車，難道晚上兩人要睡火車站嗎？

等了二十分鐘左右，姍姍來遲的旅館接駁車終於到啦！總算來拯救我們這兩個外地人啦！我跟柯趕忙跑到車旁要上車，結果車上沒半個旅客，整台車都是行李。我心想，等司機將這些行李卸下，我們就能上車了。沒想到行李都搬走了，司機竟然理都不理我們，馬上又

要把車開走。這時我拿出中國旅行社的住房收據，幾度想跟看起來很兇的司機溝通，請他載我們到旅館。沒想到司機拒絕讓我們上車。這下我火大了，他怎麼能走！要是他走了，我們今晚豈不是要滯留沙漠！我繞到車前對著司機大罵：「你怎麼這麼說不通！我們是客人，你應該要載我們去旅館的呀，你這個豬腦！」哇，這下好了，漢語不佳的司機竟然聽得懂「豬」這個字。身為從不碰豬的伊斯蘭教徒，司機非常生氣地從駕駛座走下來要揍我。柯眼看兩人一觸即發也很緊張，對著司機說：「欸欸欸你不能打女孩子啦，我們都是你的客人，這樣子不行啦。」但司機根本聽不懂，也聽不進去，更別說柯的中文帶有濃濃的臺語和日本腔，兩人完全無法溝通。原本空無一人的火車站廣場，竟引來一群好奇的本地人圍成半圓形在旁邊看好戲。

這一吵鬧，連火車站的公安都出現了。公安看了看我們的訂房收據，又發現我們來自臺灣，為了讓「臺灣同胞」有個好印象，他跟司機說：「她有你們賓館的記錄，你就帶他們去嘛。」公安都出面說話了，司機不敢不從，只得將我們載回旅館。當時我年輕氣盛，吞不下這口氣，進了旅館房間後行李先放著，就往旅館裡的外事單位告狀去。就這樣，我認識了吐魯番的「頭目兼領導」柯伊木先生。頭目聽了我們的旅遊目的，馬上補償地為我倆在旅館的宴會廳安排一場維吾爾族舞蹈演出，觀眾只有我與柯。這下我可高興啦，先前萬萬沒想到有這種意外的福利。柯看我眉開眼笑，對我說：「好啦，這下因禍得福，妳幫我們爭取到特別的演出。」

特別安排的演出非常精彩，除了維吾爾族民間舞蹈，現場樂隊也演奏了特色民風的維吾爾族音樂。頭目還招待我們喝自製的葡萄酒、吃新鮮的葡萄、西瓜、哈密瓜等當地土產，甚至隔天還安排我們參訪高昌古國遺址、火焰山、葡萄溝等景點。更讓我開心的是，他還讓我任選兩位我最喜歡的舞者陪我一起遊覽吐魯番！被選上的兩位舞者倍感榮幸，也很興奮，但她們有些害羞，不太敢主動與我說話。為了和她們拉近距離，我主動問她們：「我在臺灣曾

我釋懷又開心。

勘誤：此頁發生圖壓文的錯誤，特此更正，並向讀者致歉。

要把車開走。這時我拿出中國旅行社的住房收據，幾度想跟看起來很兇的司機溝通，請他載我們到旅館。沒想到司機拒絕讓我們上車。這下我火大了，他怎麼能走？要是他走了，我們今晚豈不是要滯留沙漠！我繞到車前對著司機大罵：「你怎麼這麼說不通！我們是客人，你應該要載我們去旅館的呀，你這個豬腦！」哇，這下好了，漢語不佳的司機竟然聽得懂「豬」這個字。身為從不碰豬的伊斯蘭教徒，司機非常生氣地從駕駛座走下來要揍我。柯眼看兩人一觸即發也很緊張，對著司機說：「欸欸欸你不能打女孩子啦，我們都是你的客人，這樣子不行啦。」但司機根本聽不懂，也聽不進去，更別說柯的中文帶有濃濃的臺語和日本腔，兩人完全無法溝通。原本空無一人的火車站廣場，竟引來一群好奇的本地人圍成半圓形在旁邊看好戲。

這一吵鬧，連火車站的公安都出現了。公安看了看我們的訂房收據，又發現我們來自臺灣，為了讓「臺灣同胞」有個好印象，他跟司機說：「她有你們賓館的記錄，你就帶他們去嘛。」公安都出面說話了，司機不敢不從，只得將我們載回旅館。當時我年輕氣盛，吞不下這口氣，進了旅館房間後行李先放著，就往旅館裡的外事單位告狀去。就這樣，我認識了吐魯番的「頭目兼領導」柯伊木先生。頭目聽了我們的旅遊目的，馬上補償地為我倆在旅館的宴會廳安排

，先前萬萬沒想到有這種意外的演出。

妳幫我們爭取到特別的演出。」

場樂隊也演奏了特色民風的維吾、西瓜、哈密瓜等當地土產，甚點。更讓我開心的是，他還讓我位舞者倍感榮幸，也很興奮，但，我主動問她們：「我在臺灣曾

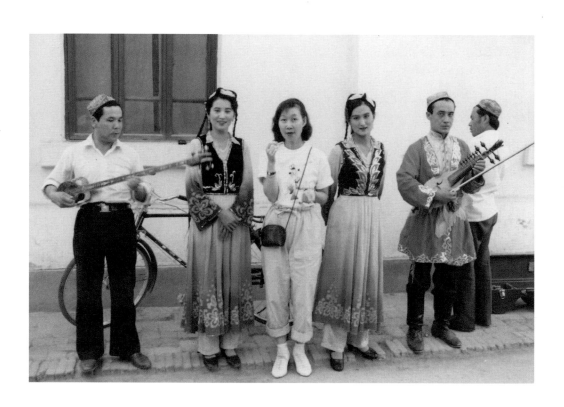

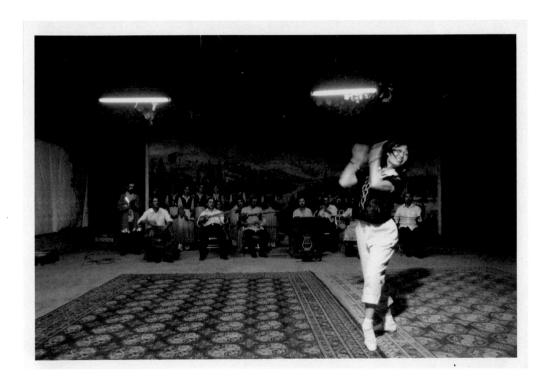

經學過一首歌叫作〈達坂城的姑娘〉，不知道是不是從你們這邊來的？」她們一聽到歌名，馬上拿出類似烏克麗麗的樂器用維吾爾族語唱給我聽。憑著這首歌，消弭了我們之間的隔閡，之後她們也教我跳維吾爾族舞蹈，我則回報她們臺灣的原住民舞蹈。這一趟旅程非常愉快，聊天、學舞、吃葡萄、在葡萄架下起舞，口渴了就拿小杯子接冰涼清爽的山泉水解渴。吐魯番的維吾爾姑娘日日暢飲這來自天山的雪水，難怪她們的外貌都如此清靈美麗。

要離開吐魯番的前一晚，熱情的頭目又請我們吃晚餐。維吾爾族天性浪漫、豪邁，頭目飲起酒來新疆茅台一杯不曾稍停，為了禮貌，我也只能繼續敬酒，但心裡暗暗叫苦。這時柯提醒我，要我別喝太多，因為他覺得頭目似乎對我特別熱絡。幸好新疆茅台和開水顏色相近，我將兩者偷天換日暗暗躲酒，才沒醉倒。最後頭目已經徹底喝醉，卻仍執意拉我跳舞，他兩個部下在一旁看了非常緊張，一直說：「頭目，我們回去休息吧。」沒想到頭目竟然還拉著我去他房間，這下兩個下屬更緊張啦。一群人一起擠在頭目的房間裡，眼看頭目緊拉著我的手不肯放開，部下只得一面安撫頭目，一面向我道歉，讓我跟柯趕快回房。我們回房間後，兩個手下又追過來說，明日他們會幫我跟柯準備車子，送我們去下一站烏木齊。途中會經過一條很漂亮的山路，柯可以盡情拍照。此外，房錢也不必付了，就當作招待我們的。這真是意外的驚喜，在這趟旅途中成為美好的回憶。

到了烏魯木齊後，旅館櫃檯照例知會外事單位有臺灣同胞到訪。這裡的官員得知我倆的職業後，為我安排到舞團和學校看課，在那裡首次看到塔吉克以及烏茲別克的舞蹈，非常異國風。也有一些動作似乎和敦煌壁畫上很類似，男的鏗鏘有力，女的百媚千嬌，穿著粗跟鞋，有許多踏步的節奏，我真開了眼界，這些都是過去在臺灣前所未見的。當地的女人身材屬豐滿型，但跳起舞來卻相當輕盈，頭上還戴著七彩羽毛。她們的舞姿與印度舞蹈有些接近，靈活的眼神移動更是讓我大開眼界。當我認識越多不同的絲路舞蹈，就更認為敦煌舞必須超越敦煌壁畫，不能僅停留在壁畫形象本身，必須沿著壁畫進一步拓寬創作素材，這個想法對我日後的創作理念有很大的影響。

烏魯木齊的外事單位知道柯是國際知名攝影家，很希望柯能為他們好不容易建造的綠洲拍一些照片，將他們的建設成果宣揚到國際。但因為綠洲是人工造景，缺乏天然意境，很難引起柯的共鳴，雖然這些人在前往綠洲的路上拚命討好柯，但他一次快門都沒按。從綠洲回旅館後沒多久，地陪和外事辦公室安排的兩個人突然來敲我們的房門，一反先前和顏悅色的模樣，態度一百八十度轉變，要與我們「清算」整趟綠洲行的費用，要求我們繳納一個天價數字，接著很不客氣地語帶威脅對我們說：「你們考慮考慮，我們先下樓！」他們一走，我馬上跟柯說情況不對，現在天色晚了，我們明早坐第一班飛機走！一講到飛機，我突然想到我們的護照跟證明文件都還放在樓下櫃檯，於是趕忙抓著錢包飛快下樓結帳拿回我們的護照。

但我才上樓不久，那兩個人又來了，門一開只丟了一句：「你們的護照都在手上了？那明天我們看著辦吧！」人就走了！

我跟柯被這突如其來的「追殺」給嚇壞了，連晚餐都吃不下，徹夜輾轉難眠。隔天天剛亮，兩人就急急忙忙拉著行李「落跑」。幸好那個時代機票還能現買現搭，但我在機場時依然很擔心隨時有人來把我們抓走，怕自己就此流落異鄉無法再回到美國、甚至台灣，直到搭上前往喀什的飛機，心裡一顆大石頭才總算落下，但還是心有餘悸。

喀什是我們絲路行的終點站，我跟旅館說想看看喀什的新疆舞蹈。於是旅館介紹我們去當地培養小舞者的幼稚園參觀，小孩果然非常可愛，頻頻跟我們說，他們將來的第一志願就是想當舞蹈家，讓我忘記在烏魯木齊的可怕經歷。但回旅館後，同樣地，旅館再度通報外事單位有人來，這次外事單位又跟我們說：「明天我們人民公社的領導會開車子來帶你們參觀我們喀什的綠洲。」但有了先前的經驗我實在不敢接受，很客氣地跟他們說：「哎呀不用客氣啦，我們自己到處看看就行了。」但對方一直說：「不用客氣不用客氣，你們是遠道而來的客人嘛。」我拿不定主意，問柯意見，他說：「可以啊，去看西瓜田、哈密瓜田應

「該可以。」

幸好這趟旅程沒出什麼大事，而且柯還拍到另一張傑作〈新疆小孩〉。當時我們人在車上，經過一群坐在水溝邊上開心唱兒歌的小孩。杰突然大叫：「車子給我退後看一下」，決定要拍這群孩子。領導也下車協助幫忙把小孩集中在一塊，慌亂中兩個沒穿褲子的孩子突然哭了，柯趕忙把相機藏起來，哄著他們：「不哭不哭不拍喔」，還做一些詼諧的動作逗他們開心，我也在一旁跳舞分散小孩的注意力。後來領導把兩個沒穿褲子的小鬼擺在隊伍最中間，柯終於順利拍到這張精彩的作品。

去了一趟絲路再次回返蘭州，我與高校長分享這一路的見聞，討論我心中驗證出的想法，以及敦煌舞的未來發展，與今後的創作方向。當時她已經命她整理、教學的一整套舞姿爲敦煌舞女子基本訓練，她主張敦煌舞應該屬「古典舞」的範疇。但我認爲這是一個「新舞種」，敦煌舞裡的各種基本訓練都應該是一套套符碼，將來的編舞家能藉由這套敦煌符碼，發展出各種不同內容的現代舞。儘管我與高校長對敦煌舞的看法不甚相同，但她已經感受到我對敦煌舞勢在必行的決心。終於願意爲我安排一些正式的舞蹈課程，而非只是看課。我學舞的地方有時候在學校，但多數時候在旅館，因爲校長說學校閒言閒語多。她問我想挑哪個學生教我。我說呼吸眼神和手臂想請王紅教我，思惟菩薩請校長的女兒小潔教我，第四五六課的腿功請王琪教我，校長都同意了。這讓我覺得終於如願，感謝敦煌眾菩薩、仙女們的護佑。

敦煌舞基本訓練的前三課：呼吸、眼神、手勢，王紅確實都教給我了。小潔的思惟菩薩只上了兩次課，次數不多，沒能把整段學完。王琪也來不及幫我上第四五課，只來得及上第六課。因爲每次她來幫我上課，上沒多久就有人來喊「開會啦」，她只得趕去參加共產黨會議（那時人人都要加入共產黨，日後才好找工作）。我學舞時極用心，記舞姿、音樂的速度

都很快，但因爲我的小老師們常常上課沒多久就被喊去開會，導致課程一直中斷。高校長所設定的敦煌舞基本訓練，事實上我只學了前幾課，並不齊全。

後來我覺得似乎有股暗勢力阻擋我的學習，這樣再待下去意義也不大，我就帶著一路搜集的書籍、資料、錄影帶等所完成。我回紐約後建立的基本動作，事實上，大部分訓練課程都是由我自己模擬錄影帶所完成，並進一步整理、延伸。我跟柯也決定努力透過中美交流協會，發邀請函請高校長來紐約，住在我家，以利我們共同將敦煌舞帶出甘肅，與國際溝通。但我當時離開蘭州後並未馬上回到紐約，我先與柯去我從小嚮往的北京。因爲我的父母曾經住過此地，且與我說過許多與北京有關的事，這趟行程除了遊覽萬里長城、故宮等小時候課本中才能見到的名勝，也想拜謝這趟絲路之旅的另一位關鍵人許以祺先生（註）。透過他，我認識了後來的諾貝爾文學獎得主高行健先生，那時候高行健先生的生活非常克難。我和柯看了許多他早期的畫作，很佩服他能在那樣艱困的環境中完成眾多的傑出創作。

她在我家所做出來的成果非常驚訝。

同時也在特殊安排之下見到當時的文化部長王蒙先生。王部長很欣賞我對敦煌舞的願景與看法，也希望我能再度返回中國，到蘭州和高校長合作，把編舞的風格調整到新時代的感覺，不必再跟著《絲路花雨》舞劇（註）的腳步。王蒙部長當下就請部裡的負責人去文給甘肅省文化廳，將來要配合協助樊女士後續指導合作之事。獲得部長的支持，讓我大爲振奮，更認爲自己對宗教藝術的追求是有意義、有價值的。但天不從人願，這當中不知出了什麼問題，這個合作沒有實現，直到現在各種狀況都顯示我只能走自己的路。

註1：許以祺先生爲美國休士頓公司外派至北京工作的高階經理人。由他從北京發速件電報至紐約，緊急證明中國當地需要具備舞蹈才能的舞者，我方能順利取得白皮書進入中國一探究竟。

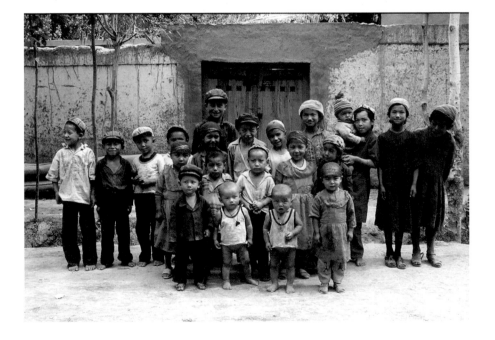

註2：《絲路花雨》是以敦煌為背景的知名舞劇。此劇推出後，盛行於中國，並受邀至世界巡演，令敦煌舞廣為人知。

單程機票

我剛抵達紐約一個月，還未能好好感受當地的人文氣息、享受大蘋果多采多姿的生活，就迫不及待前往絲路追尋敦煌仙女的曼妙舞姿。直到絲路之旅結束再度回到紐約，我才定心學習，成為「紐約客」的一員。同為國際大都市，紐約的氣氛跟東京截然不同。相對於東京一切中規中矩、強調整齊一致，紐約這個民族大熔爐在乎的是：「找到自己」、「實現個人」。

許多來自世界各地的種族共同在這座城市打拚，期待在這裡獲得一席之地。這段日子是我人生中最重大的轉捩點──事業跟婚姻共生共存──我的願望是以舞蹈家樊潔兮的身分在紐約的舞台上出場，而非僅以柯太太的身分為人熟知。最後，這在紐約實現了。

我從絲路回紐約後，柯錫杰也實現他求婚時的諾言，非常盡責地帶我深入探索舞蹈藝術，尤其希望幫助我拓展國際藝術視野，了解世界的舞蹈走向，不能只停留在日本留學的範圍。在他的安排下，我每天的生活緊湊規律。一天的行程通常是：早上到舞蹈工作室上課，學習不同的舞蹈技巧和編舞概念。下午有時繼續選修不同的舞蹈課程，有時回家編練、創作自己鍾愛的敦煌舞。晚上則去紐約大學上英文課，或是跟隨柯到處看各類演出，我常戲稱在紐約我念的是「柯氏大學」，因為柯總是為我安排豐富的學習行程。

我曾經在瑪麗‧安東尼（Mary Anthony）的舞蹈工作室上課，她的教授內容主要是瑪莎‧葛蘭姆技巧，但我對這個課程興趣不高。後來我又陸續換過幾間教室，最後選擇落腳 Zena Rommett 訓練課程。她的課程自創一格，要學員練習一種叫作 Floor-barre 技巧──躺在地上做芭蕾的把竿動作。我發現她的練習方式比傳統的芭蕾訓練更適合我，能夠協助我架構出穩健的平衡力和扎實的身體定力。上課一段時間後，老師也注意到我的進步，時常要我擔任小

老師示範動作。這對我是很大的鼓勵，畢竟我離開臺灣的時候，還只是個「舞蹈老師」，不是「舞蹈家」，是紐約得天獨厚的藝術環境培養出我晉升專業舞蹈家的範疇。

除了 Floor-barre 的課程，我也曾參加舞蹈家大衛・布朗舉辦的工作坊、專業的拉筋課程。

等我的舞蹈基礎更扎實後，我開始將重點從學習舞蹈技巧轉向編舞和動態分析課程，艾文・

尼可萊斯（Alwin Nikolais）、莫瑞‧路易（Murray Louis）、艾文‧艾利（Alvin Ailey）的編舞課我都曾經參與過，他們的教學帶給我很多啓發。例如艾文‧尼可萊斯教我們拉邦動態分析（Laban Movement Analysis）時，他會先提出「掙扎」這個主題，並給我們幾分鐘先行思考。我們可以選擇個人呈現，也可以小組團體呈現，重點是用我們的肢體來表現「掙扎」。接著，老師會要求我們說明我們爲何選擇這個動作，而非其他肢體表現，同時他也會問我們分析他的看法，鍛鍊我們的思考，讓我們養成仔細觀察別人的習慣。像德國編舞家碧娜‧鮑許（Pina Bausch），曾說過她喜歡觀察人，這也是動態分析的一種。她的舞作多半屬於動態分析之下，創造出來的奇特風格。

我常去的舞蹈教室多半位於曼哈頓，雖然我跟柯住在布魯克林，但兩處其實距離很近。也離布魯克林音樂學院劇場之間（Brooklyn Academy of Music，俗稱 BAM）不遠，只要過一座橋就是曼哈頓。藉著地利之便，我常常晚上跟柯一起去 BAM 聽音樂、看表演。BAM 的演出往往變化多端，尤其每年的 Next Wave Festival 邀請來的節目，無論是舞蹈、戲劇、音樂，都給我許多創作養分。我在紐約觀賞許多演出後，開始理解爲何從前在臺灣時，柯認爲我還不適合擔任藝文節目主持人。另外，第八大道上的 The Joyce Theatre 也是我時常造訪的劇場，因爲這裡的節目相當新潮，劇場不大，是一個最適合現代舞演出的地方。還有下城區的喇媽媽劇場（La Mama Theatre），也有很多實驗性前衛演出，蘇荷區的車庫劇場（Performing Garage）、雀兒喜（Chelsea）的迪亞基金會（Dia Art Foundation）也時常留下我跟柯的足跡。雖然演出票券要價不菲，但「柯氏大學」的校長柯錫杰認爲這是很重要的學費，不能不繳。

除了藝術課程，我也積極學習英文，希望盡快提升語言程度，才能吸收更多藝術知識。好不容易才剛在日本「混」會日文，沒想到自己有朝一日竟然來到美國，又開始學習英文⋯⋯還眞有點累耶！我選擇參加紐約大學一週四天的小班制英文課，上課前必須先接受分班測驗。我原先對自己的英文能力並不太有信心，沒想到測驗結果公布，學生程度總共分成五

092

在紐約開始接觸現代藝術，也見識「New Yorker」的自由風潮

級，我竟然被分到第三級，還不至於失面子，真是令我喜出望外！這裡的英文課程效果很好，因爲有現成的環境配合。透過環境實際練習，我發現只要敢開口，很快就能改善自己的語言能力。後來我周遭的朋友告訴我：「潔兮，妳是我們認識的移民裡，學英文速度最快的一位。」

紐約這樣一個連呼吸都自由的都會，讓我漸漸拋開內向保守的自己，試著打開心胸接納不同的族群和文化。剛開始住在布魯克林時，每次經過布魯克林大橋旁邊的內文街（Nevins Street），我總是非常害怕，恨不得立刻從大街上奔跑回家。因爲這裡是許多黑人的聚集地，讓我經過時倍感壓力。但當我告訴柯我心中的恐懼時，他說：「潔兮，妳要想他出生就註定是黑人，不是他跟上帝講我要做黑人。那妳也是一樣啊，妳一出生就是黃種人啊，這是每個人與生俱來無法改變的事。妳不該用膚色區別他們的善惡，要欣賞他們特別的地方。像妳回來不是會經過一家鞋店嗎？他們都會放熱門音樂，那妳就趁這機會好好聽音樂放鬆啊！妳融入這個環境後，就不會覺得他們跟妳有什麼不一樣，也不會再有害怕、不舒服的感覺了。」

經過他的開導，我開始學著對周邊環境敞開心胸。有一天又從地鐵站走出來，突然看到一個黑人正在兜售珍珠項鍊，手上掛滿五顏六色的漂亮項鍊，對著大家不斷叫賣一串項鍊只要一美金。我突然體悟到，大家其實都是來這裡謀生的，我根本沒什麼好害怕。接著又經過鞋店，店裡一如往常正在播放熱門音樂，幾個年輕黑人在店門口跳街舞。我一時興起，一起加入跳舞的行列。我的加入讓他們跳得更起勁了，因爲他們平常對中國人的印象都是中國城裡的生意人，這下竟然來了個會跳舞的中國人，他們覺得有趣極了。此時柯剛好從遠處走過來，看到我跟他們玩在一起也很欣慰，覺得我已經融入這個新環境。對我而言，在紐約的生活，從每天一早出門到晚上回家，二十四小時當中永遠都有新鮮事物在發生，從沒有一刻是無趣的。我愛上紐約了！

紐約的七年多，我明顯感覺到自己在舞蹈專業，無論是技巧或是觀念的進步，在在都投射在我的作品裡。這裡提供藝術家沉潛醞釀的各種養分，也容許藝術家自由地發表各種天馬

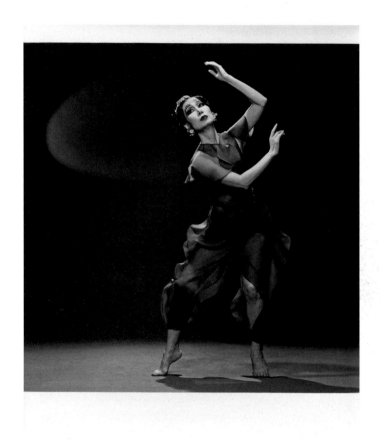

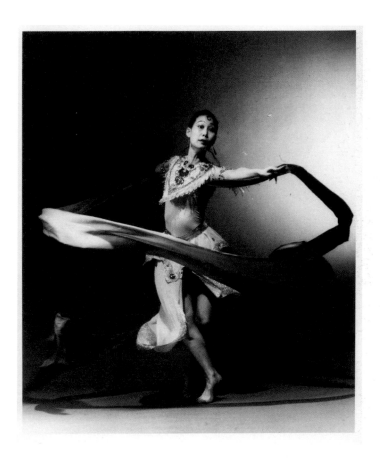

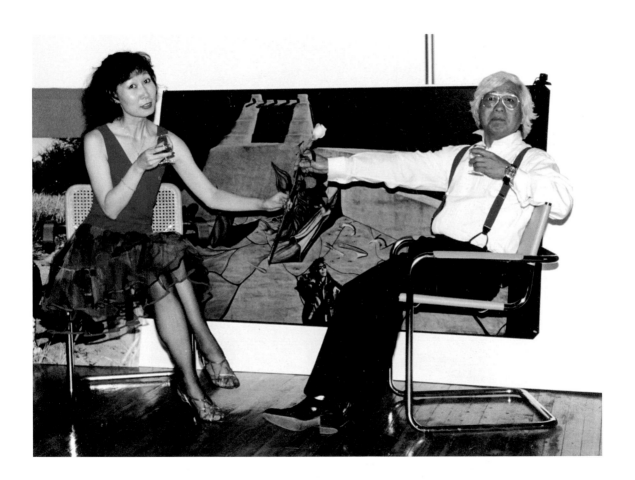

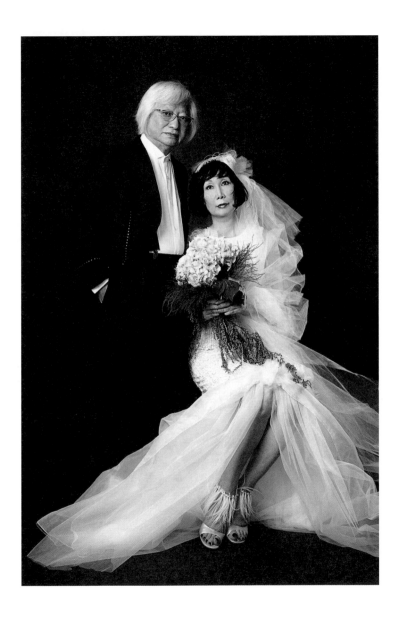

行空的想法，呈現百花齊放的效果。這座城市擁有自由創作的沃土，讓我潛在的編創能量徹底釋放，拋棄不必要的顧慮與自我設限。柯曾經跟我說藝術家應該要有自己的原創性，如果妳跟別人走同樣的路，那怎麼算得上是自己的創作。我認為在紐約最大的收穫，是讓我拿掉從前臺灣、日本藝文界套在我思想上的各種框架，使我能優游地發想我的編創概念，並且實踐。

滯留紐約的日子並不全然都是甜美的，尤其剛抵紐約時，我同時要學舞、觀賞演出、克服語言問題、出席藝術家聚會、適應新環境等，同時要學習接受很多事，讓我應接不暇、壓力很大。再者，因為柯已經是功成名就的攝影大師，竟然選擇跟我這個年輕小舞者成婚，一度讓許多人懷疑我其實別有居心。這些閒言閒語曾讓我很沮喪，甚至影響我在工作上的專注。幸好，到紐約的一年後，我獲得演出機會，創作成果讓有關我的各種揣測與流言漸漸平息。甚至有些朋友一反先前對我的疑慮，覺得很樂意幫助一位藝術新星。

在紐約的第二年，我在專業領域上更加努力，每天活動範圍只限於舞蹈教室、家裡的排練空間、觀賞演出。也不斷思考自己未來的編舞要如何圓融結合東西方的肢體語彙，才能長出東西合璧的美麗花苞。我需要在排練場裡不斷身體力行，過濾西方的舞蹈技巧、萃取東方的舞蹈元素。全神貫注的學習與投入，讓我無暇顧及他人，我開始藉著舞蹈甩掉身旁人際壓力的累贅。

第三年，也就是一九八九年，我應邀到香港出席「亞洲女舞蹈家」的匯演，臺灣國家劇院的委員看到我在香港的演出，決定邀請我隔年回國到國家劇院實驗劇場發表舞作。這件事對我意義重大，心中波瀾起伏，可說是既興奮又擔憂。因為我從文化大學畢業後，少有在舞台上發表真正的藝術作品，之後又連續去國三年不曾回臺。對臺灣年的舞蹈老師，少有在舞台上發表真正的藝術作品，之後又連續擔任好幾年的舞蹈老師，我就像個陌生人一樣。一九八九年這個演出機會，對我而言是場嚴厲的考驗，我對臺灣觀眾而言，我就像個陌生人一樣。

舞出敦煌

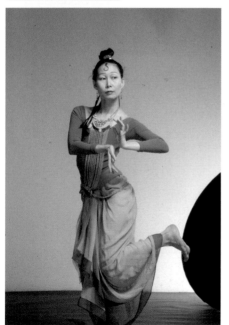

難以預知臺灣觀眾是否能接受我創新的敦煌舞蹈、認同我的作品。回臺灣前我特別緊張，壓力更不在話下。

接近返臺發表演出的日子越來越靠近了，我和柯忙著準備作曲、服裝、燈光、影像呈現、拍攝劇照（一九八九年的演出定調為肢體和影像的對話）等等。柯為了讓我壯膽，特別找到前輩舞蹈家王仁璐女士，從洛杉磯飛來紐約，針對我編創的舞碼，做一次總整理，並給予許多她走過的經驗之談，使我再度檢視自己的作品，一定要使出渾身解數的力量——好上加好、精益求精，才甘願罷休。

一天，接到國家劇院宣傳組的電話，告訴我：「樊老師，目前距離演出還有一個月，四場的票券已銷售一空，我們還需要繼續宣傳嗎？」我終於放下一顆忐忑不安的心，最終《舞出敦煌》，在台北大放異彩。皇天不負苦心人，樊潔兮終於如願以舞蹈家之姿，走出自己的路。

雙人舞步

當年許多人以為我嫁給著名的攝影大師、移居紐約後，從此過著光鮮亮麗的紐約客生活，殊不知比起我從前在臺北：擁有自己的舞蹈教室、居住高級大廈、鎮日出入知名餐廳大飯店、四處遊山玩水等等，在紐約的日子，單就物質層面而言，以拮据兩字形容絕不過分。例如舞蹈教室樓下常駐販賣新鮮柳橙汁的小販，下課後我很想來一杯充滿維他命C的柳橙汁解解渴，卻往往只能看著其他舞者手握果汁杯乾瞪眼，因為我連買一杯柳橙汁都捨不得。如同媽媽與二姊的預言，嫁給柯錫杰後，我從前在臺北的「舒服」日子一去不復返。有一天，一位昔日閨中好友特地從維他納來紐約看我，見到我生活的景況後，感到很心疼，她說：「樊潔兮，我佩服妳！妳竟然願意為了舞蹈有勇氣做一百八十度的轉變。」說著說著她竟然眼眶紅了起來。

除此之外，婚後我才發現柯的「藝術家」個性，遠非我所能想像。還沒成婚前，柯的姊夫曾經好心「警告我」，若真要與柯結婚，必須結婚證書、離婚證書一口氣同時簽好，因為跟他一起生活實在太沒保障了。柯把他生命中所有的細心、敏銳與金錢，全數耗費在攝影方面，他的生活──除了攝影──簡直是一團亂，尤其在財務規畫方面更是令我心驚膽戰。包括婚後才發現他常常把信用卡刷爆，家裡三不五時接到銀行的催繳電話，或是其他藝術家朋友不時戲言：「只要我們在中國城看到柯錫杰，就知道他錢花光了，否則他一定在外拍照」。他的個性向來今朝有酒今朝醉，從不考慮二十四小時以後的事。這樣的他固然率性可愛，但我身為朝夕相伴的枕邊人，覺得參加一場生命大冒險。跟他在一起時，往往前一秒覺得自己是被他捧上天的仙女，整個人飄飄然，好享受這種寵愛；但下一秒轉頭回顧，卻驚覺他把手鬆開了，讓我瞬間從天堂跌落地獄，氣也不是，哭也不是。與柯的共同生活，驚

喜與驚嚇往往並存不悖。

扮演「柯太太」這個角色，除了膽子要夠大，心臟也要強，胸懷更不能小。因為柯開車常常恍神不專心，老是綠燈停、紅燈走。這就算了，他還會在街上開車開到半途，從後照鏡看到路邊有個漂亮女人，就跟我說：「潔兮啊，下去幫我問她電話號碼，這個女的我想拍。」等車子開到女人前面，發現對方原來是個孕婦，他又說：「沒關係，我可以拍她大肚子。」

而我這個傻蛋居然都會按照他的指示去做。他來舞蹈教室接我下課時，也曾經滿腹好奇心地問我：「妳們在教室的更衣室裡都在做些什麼？裡面是什麼樣子？」或者下課時各年齡層的舞者從教室湧出，許多年輕女孩穿著緊身舞衣，把腿靠在牆上呈一直線拉筋，他就在一旁看得發愣流口水。媽媽在旁邊見了這幅景象，忍不住對我叨念：「妳看妳看，妳怎麼找這麼一個老公！」但我對這些事從不生氣或吃醋，反而覺得很有趣，我能同理柯身為藝術家容易被

美麗事物吸引的天性，這也是他的藝術敏銳度。

我跟柯因年齡相距二十四歲，出門在外時，常因為外表差距被賦予各種不同角色。當我將他介紹給我的舞蹈老師時，還沒等我說完呢，老師馬上說：「喔！我知道，他是妳父親！（Oh, I know he is your father.）」柯聽了瀟灑大笑告訴老師：「對，我是她的父親！（Yeah! I am her father. Sometimes, I am also her husband.）」或是兩人一起搭計程車時，計程車司機看到留著一頭白髮的柯，對我說：「我喜歡妳媽媽的頭髮。（I like your mother's hair.）」因為柯不只滿頭白髮，還留了一頭長髮。他個子小，臉色偏紅，五官又中性，難怪被錯認為我的媽媽。確實，我們兩人之間的相處，並不只有夫妻關係而已。有時他扮演慈愛的父母親，照顧我；有時他又像我的藝術導師，引領我不斷往藝術之路攀升，挑戰自己的極限。

柯當初主動提議帶我來紐約，是因為他看出我有特殊的舞蹈細胞與潛力。他對我在舞蹈方面的追求毋庸置疑非常呵護，但不可否認的是，他的攝影大師身分確實也曾造成我在「攝影大師的夫人」與「舞蹈家」這兩個角色間的轉換困擾。我初抵紐約時，除了必須盡快適應當地環境，還得面對諸多苛責與質疑，因為柯人緣極好，他的朋友擔心我有特定居心與目的，會影響柯的事業。但經過一段時間的相處後，朋友們很快地放下成見，認為我只是一個喜好藝術的單純女孩。

但其中一位女性資深舞蹈家，卻依然對我不滿。過去她一直倚賴柯拍攝她的舞蹈照片，並給予舞蹈編排方面許多意見，我的出現讓她頓時覺得「失寵」。柯很興奮地介紹我們認識，她卻表現得很冷淡，甚至趁柯下樓開車時對我說：「柯要我帶我的經紀人去看妳的舞蹈，不過我卻告訴妳，我是不會推薦妳的東西的。」媽也認識這位舞蹈家，在旁邊聽了她的話很不是滋味，馬上幫我說話：「妳這樣講就有點不對了，我很清楚我這個女兒是個很單純的人，她今天來並不是要求妳為她做什麼，而是一心仰慕妳才來，但是柯覺得妳可以協助潔兮。我

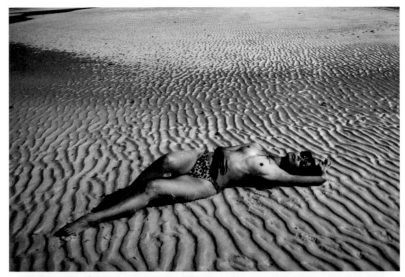

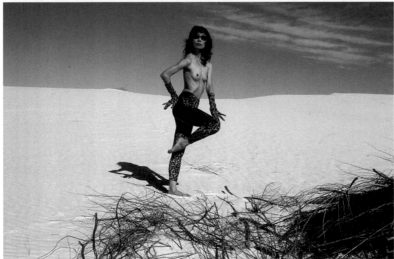

覺得妳還是不想幫忙，也不需要在我面前教訓我女兒，她沒有任何對妳不敬的話語和態度。」

這件事讓我很難過，因為我素來景仰這位舞蹈家。我就讀文化大學時，她仍然在電影圈。

我還曾經被挑選擔任她在電影裡的伴舞角色，為此我感到非常榮幸。當我聽到柯願意安排我們見面，我懷著「朝拜偶像」的興奮之情前往，沒想到卻被狠狠地澆了一大桶冷水。後來她甚至到處編派我的不是，跟別人說柯都不照了，只顧著跟臺灣來的舞者在一塊。這些負面言語一度讓無辜的我感到冤屈，轉而認為柯把我帶來紐約，卻沒能好好保護我，讓我在沒有複雜人事的環境裡創作。所以不論是舞蹈事業，或是那些風言風語，我只能倚賴一己之力去忍受、去做心態抗衡，這一切都不是我當初所預期的，實令我難以相信、心力交瘁。這應該是人生裡一個必須穿越的關卡吧！

當時我年輕氣盛又不適應異地生活，一肚子怨氣，全往柯身上發洩。吵起架來像是全身長刺，不輕易妥協，常常得倚賴媽媽勸架調解。有一回兩人吵到我已經拎著包衝到樓下，想先去投靠大姊再擇日返國，媽緊追下來，苦勸我：「妳都熬快一年了，再怎麼辛苦的日子都經過了。現在就快演出，如果我現在放棄，前面的辛苦不都白費了嗎？反而會讓人笑話妳跟柯。妳要多想想，千萬不要年輕意氣用事，免得一時衝動造成將來後悔一輩子。」媽講完，我一屁股坐在樓梯上痛哭，跟她哭訴：「我不知道嫁給他還要受這種憋氣、吃這種苦，我為舞蹈吃苦沒關係，但為什麼這些人嘴巴這麼壞，一點不饒人。」哭完後，想到媽在我創作期間，總是幫我擔起家務責任，讓我能專心在舞蹈之路，完全不用分心洗衣、買菜、煮飯等雜事。如果我現在放棄，等於辜負之前媽對我的種種付出。經過考慮之後，我最終還是咬牙留下，繼續準備我的紐約首演。

首演結束後，驚嘆與讚美的評論佔滿當地華文報紙的版面。這些好評讓我覺得我終於向大家證實了我的實力，長久以來的壓抑至此釋放不少。這時候我忽然意識到先前的吵吵鬧鬧，對柯並不完全公平，每每在我鬧情緒的當下，他大部分都少有回應，多半沉默以對讓我發洩。

106

比起柯的淡定修養，想到自己氣得張牙舞爪、揮手跺腳的樣子，有點自慚形穢，我該檢討一下自己了。我回想柯總是默默地為我付出，每一回我被邀請演出，他都會陪我出席，幫我注意燈光、協助拍攝宣傳照，我應該也要多想想他的立場，不能只顧自己的情緒。我的事業已經慢慢進入軌道，各地邀演多了起來。我集中心力放在排演和編創，也無暇再去想那些流言蜚語，只是一鼓作氣向前衝，讓自己從一個舞者升格為一位舞蹈家。

隨著事業的起步，我和柯的相處也漸趨融洽。就在此時，有一個重要邀請，來自於曼哈頓音樂學院（Manhattan School of Music）。我們兩人生平第一次為了藝術創作起爭執。當時我跟柯有感於科技日新月異，試圖在演出上結合舞蹈與視覺藝術。兩人入睡前躺在床上閒聊彼此對新作的看法，沒想到竟然為了演出的第一張投影片，要出現哪一張影像大動肝火，彼此越講越激動，從房間一路吵到客廳。媽半夜突然聽到爭執聲嚇了一大跳，從房間裡跑出來對我們喊：「你們兩個搞什麼！三更半夜不睡覺吵什麼?!」我們把爭論的原委告訴媽後，媽說：「兩個笨蛋！你們就不會把各自想要的照片拿出來各放一遍，我再給你們意見不就好了！現在我想睡覺了，我們明天再來處理這件事，你們不要再吵了。」隔天，媽看了我們兩個的投影片，判定柯選的照片獲勝。我與柯閒暇時的休閒娛樂，早已從時尚轉型為純粹藝術，他對於拍攝有關泳裝時尚的專題，特地派總編輯前來紐約，遊說柯跨刀復出。連續兩年，分別遠赴南非和西班牙拍攝時尚泳裝。那陣子柯的事業主力，「拍照」是其中之一──當然是他拍我啦！我倆初次見面，他就對我的一雙「美手」大大驚豔。要求我拿著珍珠項鍊、做一些優美的手姿讓他拍攝，有時還需充當模特兒，讓他「練習拍美女」。因《時報週刊》開設有關泳裝時尚的專題，特地派總編輯前來紐約，遊說柯跨刀復出。連續兩年，分別遠赴他理所當然認為我是最佳練習對象，而且是免費配合啊！

過去在臺灣，對「裸」這件事的觀念，我屬於較拘謹的；但在紐約自由風氣的洗禮影響下，逐漸放開自己。我們飛到加州，轉往墨西哥一個半島（Baja California）最南端的無人小島上，拍下系列裸體的藝術美照，成為兩人旅居美國時共同的美好回憶。

在紐約旅居的後期，我曾經打算去當地頗負盛名的紐約市立學院（City College of New York）繼續進修舞蹈碩士。當時我已經與該校教授見面，對方讀了我提供的敦煌壁畫資料和我的演出資訊後，非常肯定我的創作，也希望吸收我進學校。她提供了優渥的條件，像是學校的硬體設備、提供舞者、學費減免等方面，都盡力協助我。我興高采烈地回家跟柯討論繼續深造的事，但他認為：「藝術工作不是靠那一張文憑證明的。」我被否定後，終究放棄繼續修碩士的計畫。這件事我不怪他，因為這是我們兩個共同的決定，但不可否認的是，在我後來的舞蹈生涯裡，確實體會到在臺灣舞蹈界若想闖出名堂，少了那張紙還真會平添許多困難哩！

一九九三年，柯跟我做了一個重要的決定：離開紐約，返回臺灣定居。事實上，當時我已經很融入紐約的生活，也很喜愛當地的藝術環境。經過多年奮鬥後，舞蹈事業也穩定成長，此時突然要我拋棄過去八年的打拚成果，回臺灣重新開始，我心中當然猶豫。然而，當我想到柯對於落葉歸根的期待，再回想前面這幾年他全心全意地幫助我的舞蹈事業，兩人一路遇到這麼多困難都排除了。今日他有未來的願景，想去實現；我們全家也就兩個人，要是夫妻分散在地球的各一半，這樣安當嗎？雖然大姊建議柯先生回臺灣，我獨自留在紐約再念兩年書，但媽媽卻認為讀書固然重要，到時女人一多怎麼辦？經過多日的掙扎與深思，我最終選擇跟柯一起回臺定居。從前在紐約是他熟悉的地方，各種演出大小事都由柯處理，回臺灣可能情況要倒過來了。

果然不出我所料，我發現柯在「中文」世界裡還真不能沒有我。他會四種語言：臺語、日語、英文、中文，但四種語言裡最不流暢的恐怕就是中文了。他幾乎無法用正式的中文與人接洽工作、談論公事，因為他本就不擅長、也聽不懂人家開會講「官方式」的詞彙。曾經

有一次他打電話去文建會索取資料，講到一半突然對我大喊：「潔兮快來幫我聽電話啊，我聽不懂。」我將話筒貼上耳朵，另一端傳來文建會辦事人員對著同事大喊：「誰快來幫忙，是個外國人打來的！」而且，他時常覺得大家講電話的語速過快，老是叫其他人講慢一點，尤其當對方提供電話號碼時，更需要放慢速度，不然柯會跟不上。再次回到臺灣的我，不懂是舞蹈家、柯太太，甚至得身兼第三職：柯的中文隨身翻譯。從前在紐約是柯幫助我，現在理所當然是我回報的時刻到了。不過，舞蹈家、柯太太、隨身秘書這三個身分，有時還真難以適應。

直到現在，我們的婚姻已持續三十多年，兩人一起從紐約回臺灣也將近二十五年了。從前，曾有人說我跟柯的婚姻是一場「施與受」的見證，他是施予的一方，我是接受的一方，這個評論曾讓我非常難過與不解。但隨著時間流逝，周遭反而開始傳出不同的聲音：「柯錫杰好有遠見，知道要娶一個年輕的太太來照顧他」，好多老朋友還會倒過來說：「柯，還好你有潔兮啊！」經過時間的淬鍊，我與柯錫杰的雙人舞步，達成完美的平衡。

「即使我與柯錫杰共同舞向世界之都、

甚或天涯海角，

在家人心中，

我依然是那個倍受爸媽寵愛的『三公主』，

姊姊們公認只知跳舞、

什麼都不管的『阿呆小妹』。」

致青春的自己

永遠的第一名

自律的個性與嚴格的家教，讓我從小到大都堅持當個完美主義者。而且我追求完美的個性，從讀幼稚園時就可見一斑。我就讀的誠正托兒所當時要求每個小朋友穿圍兜制服上學，圍兜兜上還得用別針針一條乾淨的手帕，好讓我們隨時擦鼻涕、擦嘴巴。即使準備手帕是每天再平常不過的例行公事，我依然屢屢要求媽媽用熨斗幫我把手帕燙平，或是晚上睡覺時把手帕放在她的枕頭下壓平，隔天再幫我把熨貼平整的手帕整整齊齊地在圍兜兜上，並垂下美麗的角度，我才心滿意足到學校上學。

這樣凡事要求完美的個性，造就我後來在人生旅途上，不管遇到什麼挑戰皆不輕易服輸，總是努力追求極致。除了數學和理化這兩個科目我實在沒興趣，早早宣告放棄，其他方面我都自律甚嚴。幼稚園畢業典禮表演我想跳主角，就讀初中也盡力維持優秀的成績申請獎學金。中學畢業後從屏東北上就讀中國文化大學，更不願被其他同學視為南部鄉下來的草包，因此不斷努力、鞭策自己，很快地就成為班上的頂尖學生。

畢業後我到日本留學，研修古典芭蕾。日本的教育與民風更是把我自律的個性發揮到淋漓盡致，因為我天生自尊心強，有輸不起的個性，相當符合日本民族調性。但我的「求好心切」並不全然是個優點，在東京那幾年，快速的生活步調、嚴謹的學習方式，包括舞蹈、語言、食、衣、住、行等各種新環境裡的學習，都讓我給自己太大的壓力，導致我就此罹患偏頭痛，直到現在也尚未痊癒。除此之外，我追求完美的個性甚至顯現在日常生活上，如駕駛技術。四十多年前，我是屏東第一個拿到自用車駕照的年輕女孩，每次開車到加油站，服務員都會用台語調侃我：「小姐，我要求自己學開車時要學得快、開得好，高分通過汽車駕照考試。

妳係勒駛身分證歟喔？」這時我就神氣地把我的汽車駕照拿出來亮相，欣賞加油站服務員目瞪口呆的神情。

我一絲不苟的個性大大影響我的學習態度，並幫助我在語言學習上事半功倍。例如我學習語言很重視發音，學日文時以ＮＨＫ電視台的播報員為典範，學英文時則奉ＣＮＮ新聞廣播員為圭臬。與母語人士對話時，我也會仔細聆聽對方的說話音調，並盡可能模仿對方，盡可能要求自己學到百分之百相像。我一個美國朋友甚至跟我說，我是他見過所有中國移民裡，英文進步最快的。

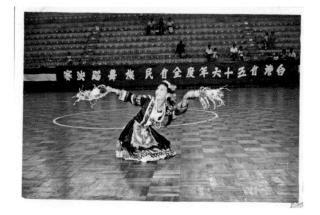

我凡事追求極致的個性，除了要求自己在學業、舞蹈上當第一名，我甚至連「整潔」也要追求第一名。在幼稚園時，若老師發饅頭、湯湯水水等點心給我們，我絕不輕易坐在小板凳上飲食，因為我擔心弄髒衣服，寧可把板凳當餐桌，自己辛苦地蹲在地上吃。念小學時為了保持儀容整潔，我甚至很少離開我的座位，跟其他同學一起到教室外面玩耍，因為我怕跟他們一起玩跳繩會弄髒乾淨的制服，而且我也不想因為追趕跑跳而流汗散發異味。這樣潔癖的做法，我小學一二年級的導師一度以為我是特殊兒童。她到家裡進行家庭訪問時，特別跟媽媽說：「妳的小孩好像有點問題，妳要多注意。我看她從早上一進教室到中午吃飯都坐在位置上，下課十幾分鐘都沒離開她的位置，只有上廁所的時候會離開她的位置。」我才知道原來我下課去廁所時，老師還跟蹤我呢！

因為家裡管教嚴格，加上媽媽也是個完美主義者，我從不覺得自己有多潔癖、多奇怪。直到離開屏東老家到文化大學住宿舍後，才發現並不是每個人都跟我一樣愛整潔。有些舍友回宿舍後倒頭就睡，隔天早上才洗澡──這是不可能發生在我身上的事情。而且我最討厭體育課打球跟跑步了，除了打球可能會挫傷我美麗纖細的手指，跑道上的紅土也老是噴得我的鞋子、白襪子、小腿一片髒亂，所以我經常使用同樣招數向老師請假，在一旁看課。體育老師只得無奈對我放水，讓我用室內跳繩一百下替代跑步測驗，最後勉強通過體育課成績。

我不只潔癖成性，生活中也處處講究美感。在學校附近的餐廳吃自助餐，我連饅頭、菜餚該怎麼擺放都有自己一套規則，最受不了打菜店員馬馬虎虎地任意把一大瓢菜放上餐盤。我老是對他們說：「不要亂噴啊！」店員也一臉不以為然地回：「多給妳還不好！」甚至連我放在宿舍裡的餐具諸如湯匙、筷子、杯子，我也要擺得美麗雅致。因此在文大頭兩年，其他同學都說我很驕傲、難以親近。因為我生活習慣太規矩，加上成績優秀，愛美的媽媽又幫我準備不少時髦衣物，導致我看起來像個高高在上的千金大小姐。事實上，我只是個性比較「龜毛」而已。

114

我追求美麗事物的天性也影響了我經營舞蹈班的方式。例如我非常在意招生傳單的美醜，常常花很多時間設計漂亮的傳單。舞蹈班裡，除了舞蹈教室，我還規畫一間溫馨的閣樓會議室讓大家開會使用。甚至，在教室一旁附設咖啡簡餐，用餐的桌椅特別搜羅了咖啡色的圓桌、圓背木椅。雖然現今咖啡店相當普及，在臺北街頭每走幾步就能遇到一間，但三四十年前，這些可是最時髦、引領潮流的代表！

我細心、自律甚嚴的個性也徹底展露在我的作品裡，我試圖掌握作品裡的每個微小元素，以及自己身上每一吋肌肉，因此我的創作非常細膩。一位巴黎漢學家曾經評論我：「樊潔兮對敦煌式的舞蹈有充分的認識，而且連一些印度舞慣用的小部位，例如眼睛、腳趾等的表演，也都恰如其分地融入她的作品。」雖然求好心切，對於一位追求完美到有點神經質的藝術家

給企業家夫人班（慈友會）講「飛天」的教義

曾在北京訓練的第一批「飛天」舞者

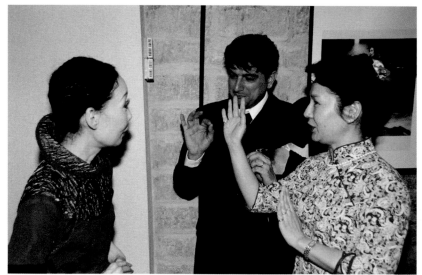

在巴黎的演出，法國文化官員夫婦對潔兮的手勢很稱許

巴黎第八大學學院長正在提問有關「舞想的美學」

而言是好事，但也爲我的生活帶來一些負面影響。反倒同爲藝術家的柯錫杰卻毫無這個困擾，他往另一個極端走——輕鬆散漫。有一回我又爲了一些小事緊張兮兮，他很不解地問我：「妳不必緊張的事，爲什麼在緊張呢？」事實上我雖然從小就自我要求很高，但並不如現在急性子，是自從跟柯錫杰結婚後才造成我越來越緊張。我想是因爲他對一切事情都隨性而爲，導致我在他身邊不得不扮演緊張大師的角色。

事事追求完美的個性，也讓我無意間拿到好幾個「第一」。例如我國小、初中時在屏東當小老師，參加舞蹈比賽獲得第一名，我帶出來的學生也第一名。長大後獨立開設的舞蹈班，也是當時規模最大的舞蹈教室，不少名媛貴婦皆報名我的課程。從美國回臺灣後，我教授的學生也有許多社會名流，我還因此被柯錫杰戲稱是「賓士老師」，因爲不少學生都開賓士車來家裡接我到教室上課。此外，我的媽媽做菜第一，丈夫也是臺灣攝影界第一，我更是臺灣第一個造訪絲路的舞蹈家。除了這些第一，我還擁有高金榮校長讚譽的「天下第一美手」，當年我就是用這雙手成功「擄獲」柯錫杰的目光，並曾因此被李翰祥導演選爲大明星李麗華彈古箏的「替手」。

回顧從小到大各種「第一」，當中有無心插柳，也有積極不懈。但我想最重要的是，每當我面臨挫折與困境，我始終堅持「追求完美」。而這份毅力，讓我最後能完成人生旅途上許多不可能的任務。

三公主

我在家中排行老三，上有兩個姐姐，下有兩個弟弟。其中，我跟兩個姐姐感情最為親密，父親就職的警局同事常盛讚我們是「樊家有嬌女──三朵玫瑰花」。

父親祖籍河北，媽媽來自四川，我們三姐妹只有大姐在天津出生，隨爸媽一同居住在北平王府井（即今日的北京）。她幼年在北平就讀幼兒園時，學校常常教他們背誦唐詩，大姐在家中也不時在爸媽面前獻寶一段，逗得長輩開心不已。然而有一天她放學後，小嘴突然脫口而出的是：「我不愛爸爸，我不愛媽媽，我只愛黨。」而且學校不但開始教他們唱〈東方紅〉，也已經開始流傳簡版毛語錄。爸媽發現共產黨的勢力已經滲透到他們超乎想像的地步，經過商量，便匆忙整裝，帶著大姐隨國民黨撤退到臺灣。

抵達臺灣本島不久，父親接到調任命令，又帶著媽和大姐轉往澎湖。我與二姐相繼在這段期間出生。媽懷我時，前面已經生有二女，爸其實很期盼第三個孩子是個男孩。恰巧鄰居太太結婚多年膝下無子，常聽爸半開玩笑地說：「如果再生女兒就送給妳吧」，她當真了！很認真地跟爸媽說：「真的呀！再生個女兒就歸我嘍。」媽媽對這句話猶像了一陣子，而這位太太卻認為已獲得允諾，自己即將擁有一個女兒。她興高采烈地為接收我準備許多嬰兒衣裳、嬰兒推車，十分盼望小孩的到來，即使還不確定是男胎或女胎。

我一出生，爸在房外聽說真又是個女兒，難免失望。但進入房裡看到小女嬰，頭髮一絡一絡鬈在額頭上，臉蛋粉粉嫩嫩像顆蘋果，心中突然湧現強烈的疼愛與不捨。他捏捏我，對著我說：「這小孩好可愛，絕不能送人，妳不能哭喔，要乖喔，不然隔壁鄰居會把妳抱走嘍。」

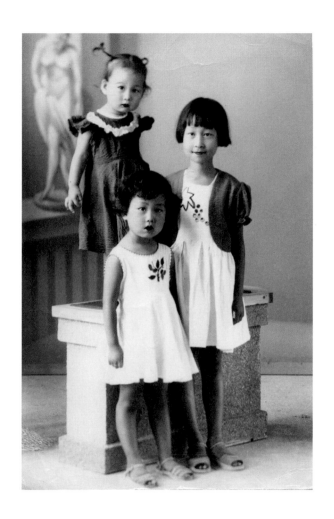

而我也異常配合地幾乎不作聲，似乎唯恐自己被送離樊家。爸媽看我不哭不鬧，更捨不得讓我成為別人家的孩子。倒是隔壁的太太後來發現爸媽食言，當然失望又傷心，從此調離澎湖、遠走他鄉。

在我剛出生不久，爸隨即喜獲高升。局裡許多同仁好友都前來恭賀他又添千金、雙喜臨門，大家紛紛送來禮品祝賀。一時之間，家裡的雞蛋存量足以用當年的大澡盆堆疊成一座小山，奶粉也多到喝不完。所以父母覺得我是個小福星，後來還暱稱我是家裡最得寵的「三公主」。其實爸爸當初幫我取名為潔兮，別有深意，大家聽了都稱讚爸爸好有學問，因為「兮」在古文裡有「暫停」的意涵。殊不知其實他重男輕女——女兒已有三個已經足夠，下一胎快快生個男孩吧。這個名字就像一般臺灣家庭常見的「招弟」，力量還真大，後來父親果然如願獲得男孩。

雖然爸媽住在澎湖的日子不算太短，不過我對澎湖的生活幾乎沒有記憶。在我大約兩歲時，父親就因為調職，舉家遷居屏東。我對澎湖所拾回的記憶，是一張在照相館三姐妹的合照：我們穿著媽媽手工縫製的漂亮洋裝，上面還有她親自縫繡的花飾，打扮好後就站在指定位置上。從那一刻，就已透露出我們三姐妹深厚親情的起始。

我大姐長我六歲，名叫潔卿，天生的美人胚子，擁有一張標準瓜子臉。身材高、修長，加上一頭烏亮的秀髮，整個人打扮起來可跟名模比美。她熱愛閱讀，小時候常常「強迫」我跟二姐一起讀世界名著：《孤雛淚》、《金銀島》、《老人與海》、《紅樓夢》、《水滸傳》、《西遊記》等，不知不覺地為我們打下良好的中文底子。雖然她外型很很東方，但作風和喜好卻偏洋派，她是家裡第一個欣賞西洋歌曲的人。她買了當時風靡全美的流行歌手貓王（Elvis Presley）的唱片，如獲至寶，不但自己哼哼唱唱，還硬要我們倆一起學。只要爸媽不在家，就是大姐開演唱會的時刻！她會要求我們規規矩矩地坐在家裡的榻榻米上當觀眾，看她拿著掃帚當吉他模仿貓王又唱又跳，唱跳結束後一定要為她熱烈鼓掌，如果掌聲不夠響亮，她會

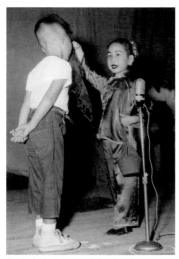

潔兮處女作〈奴家打共匪〉

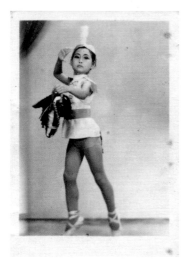

表演〈木馬之舞〉

很失望呢。

然而，當大姐單獨北上念書後，學業、愛情、事業皆不甚順利，原本陽光的她突然變得多愁善感，常寫些感性的短文，字裡行間透露出她的思鄉情緒，甚至自己編織了一個完美卻遙遠的美國夢。雖然大姐不復從前開朗，對弟妹們的疼愛卻有增無減。她每日啃饅頭、喝白開水，就為了存錢買營養品給我這個小妹。有一天她捧著一大盒雞蛋跟克寧奶粉，搭公車上陽明山來學校看我，因她知道我運動量大，體力消耗快，需要補充營養。而我能有機會北上如願專攻舞蹈，也是拜她所賜。

大姐是姐弟間最先到臺北念書的孩子，當她發現中國文化大學有舞蹈音樂專修科，立刻想到自己在屏東老家有個不善數理、反應慢、呆呆傻傻、只會跳舞的妹妹，如果妹妹能來臺北就讀文大舞蹈音樂專修科，應該會比念一般學校更合適吧！於是，她將招生簡章寄回屏東，並夾附一封信鼓勵我北上報考。我初中畢業後能有機會繼續在舞蹈之路上深造，大姐功不可沒。

二姐名喚潔彭，取澎湖出生之意。她跟大姐截然不同，喜歡畫畫，個性精明古怪，愛吃愛睡，體態豐腴，走起路來兩條腿像小鴨母。加上爸爸覺得她的模樣很像喜劇演員劉恩甲，常常取笑她是「劉恩甲」或「小鴨母」。她自小滿腦子鬼主意，有一回蔣宋美齡夫人探訪她就讀的幼兒園，輪到蔣夫人和她握手時，她迅雷不及掩耳地馬上跟夫人說：「我牛奶不夠喝。」惹得周圍的老師們都細胞戰慄，挺緊張的。媽知道這件事後，好氣又好笑，說她不懂事，讓爸媽沒面子，怎麼可以跟總統夫人抱怨這種事。一般小孩應該不會有此反應吧。

她還特愛捉弄人！以前我去學舞時，因為媽媽忙，我大部分都自己去自己回。她編了個故事騙我有變態躲在家裡附近的大樹上，而且變態會撒下迷魂粉，如果小孩被沾到頭，就會立刻被迷惑跟著對方走，最後被囚禁，再也回不了家。呆傻的我渾然不知她的詭計，信以為真。學舞回家的路上生怕被迷魂粉撒到，我會拿著小舞鞋在頭上繞啊繞，同時狂奔回家。整個人當然滿頭大汗，心臟都要從嘴裡跳出來。抵達家門後我瘋狂敲門，門一開，媽大罵：「妳回家就回家，為什麼敲門敲得像鬼打架？」我委屈地說明原委後，換成二姐被訓一頓，但她絲毫不在意。

二姐古靈精怪的事還有一椿。她天性聰明，但不愛讀書，常常上課打瞌睡。有一天算術考了個零鴨蛋，老師逼她請家長簽名，於是這傢伙決定策畫一場「陰謀」。她從踏進家門院子那一刻，就直嚷嚷：「唉唷肚子好痛好痛、我肚子好痛」，接著把考卷、紅筆藏在制服底下，溜進廁所，偷偷把零分的考卷毫不羞愧地改成一百分。出來後還洋洋得意將滿分的考卷拿給爸，爸看了非常高興，直稱讚：「哎呀好乖好乖，沒想到我們家小鴨母這麼厲害。」因爲他是個大近視眼，也不管三七二十一，糊里糊塗就在考卷上興奮地簽名。直到老師家庭訪問時，醜事才露了餡。媽還特地到隔壁鄰居家借來藤條把她狠揍一頓，老爸也氣得要她罰跪，大姐和我趕緊爲她講好話求饒！沒想到小學高年級時她成績突飛猛進，考上省立女中初中部、甚至直升高中。老爸滿意地說：「這就是改邪歸正的典範，浪女回頭金不換。」

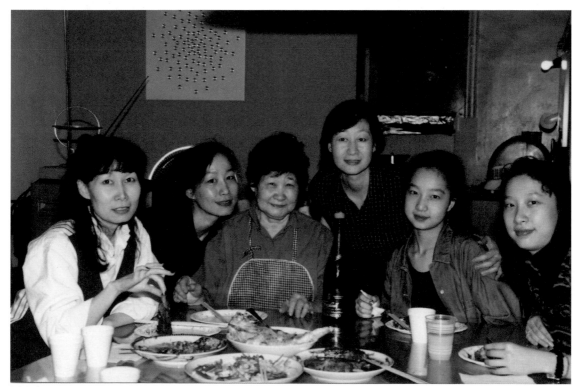

樊家女兒國，媽媽和兩位姊姊、兩位姪女

她也常開玩笑抱怨爸跟媽偏心，把好的基因都讓我跟大姐分走了，壞的淨遺傳給她。她說：「爸爸體格好，給了大姐好身材，媽媽皮膚好，給了潔兮，漂亮的手也給她。大姐皮膚不黑不白恰恰好，潔兮兩條腿正是天生舞者的條件。潔卿這名字起來就不落俗套，像個聰明的美人，潔兮更是充滿詩意，宜古宜今。只有我，個子最矮、皮膚又黑、指頭也歪，我拿到的遺傳都是次等貨，名字還取作潔『彭』好滑稽！」但抱怨歸抱怨，我們姐妹的感情依然緊緊相繫，完全不曾嫉妒彼此。兩位姐姐都很疼我，但常說我是呆頭鵝，只有舞蹈不必擔心，可以完全信任我。不幸大姐於前幾年因病而逝，幸運的是我在她過世前一個月，和她在紐約療養院見了訣別的一面。而我跟目前定居美國的二姐依然緊密聯繫、相互依賴，時常分享彼此生活中的點滴。我都稱她是「垂簾聽政」，常常查管我的生活與事業大小事。

我想我們三姐妹感情能長時間維繫，是因為我們在人生的幾個重要階段始終相互參與對方的抉擇。少女時期，大姐率先上臺北就讀世新專科學校（今天的世新大學），接著我北上讀中國文化學院（現在的文化大學），最後是二姐上來念國立藝術專科學校（臺灣藝術大學）。在大家都經歷人生一個階段以後，大姐跟媽媽決定一起受邀到紐約經營餐館，接著是我和柯錫杰結婚定居紐約，最後是二姐依親來美。雖然二姐忍不住又對我跟大姐碎念：「反正每次的抉擇都是你們兩個在先，我都殿後」，但我們三姐妹的感情始終凝聚一塊，不曾鬆散。即使後來我隨柯錫杰返臺定居，我們之間的情誼也絲毫不為寬廣的太平洋所阻隔。幾十年來的姐妹情，一如我們童年住在屏東時一樣甜美深厚。

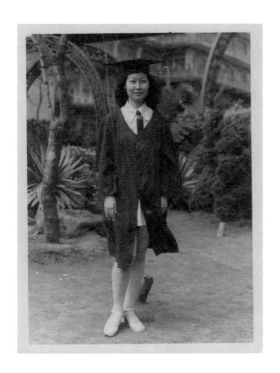

廚房裡的身影

我的舞蹈生涯中，兩個最重要的親人，前半段當然是媽，後半段交棒給柯錫杰——媽是我的堅強後盾，才能有幸從小毫無後顧之憂一路習舞。我們姊妹常覺得，若是媽生長在現代，她一定可以充分揮灑她的美學天分、藝術細胞，成就一番事業。她對色彩相當敏銳，常翻閱雜誌參考服裝樣式，為我們姊妹縫做時髦的衣裝，將孩子打扮得乾淨漂亮，人見人愛。耳濡目染之下，我們也逐漸建立「美」的觀念，學習欣賞美麗事物。可惜她成長的年代正逢戰亂，又早早嫁為人婦，生了五個小孩，只得將滿腔藝術潛能，發揮在日常生活裡每天必做的烹飪工作，在食材與佐料間發揮出驚人的創意。

媽剛來臺灣時，就是靠著一手好菜與本地人交流，建立友誼，但這段友情起於「不打不相識」。一九四九年她與爸來到臺灣，在國民黨的安置下，曾在艋舺龍山寺住過一段時間。艋舺人認為外省人不尊重龍山寺裡的神明，又強佔入住。外省人也因初來乍到不諳臺語，甚少與本地人交流。

被安頓在龍山寺裡的外省家庭不少，原有的廚房不夠用，大家只得紛紛在院外另起爐灶。有一回，媽好不容易得到兩條鮮魚，將魚洗好暫時擱在爐台，人又進屋內忙碌其他雜事，打算稍後再煎魚。沒想到忙完出來，兩條魚竟然不翼而飛。她氣壞啦！直覺一定是住附近的本省人把魚偷走。年輕氣盛的她未即細想，手扠腰往外衝，就朝著本省人破口大罵，本省人雖聽不懂她罵什麼，但看她盛怒的模樣也明白絕非好事。兩邊的人各自前來助陣叫囂，演變到最後竟然打起群架，抓頭髮、扯衣服、在地上打滾……戰況激烈。

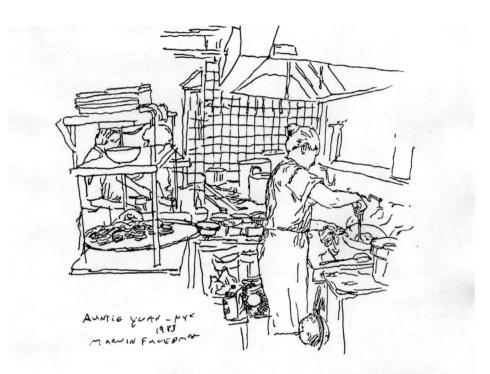

AUNTIE YUAN - MYE
1983
MARVIN FREEDMAN

NOVEMBER 1983/GOURMET

這樣敵對的日子維持了一段時間，後來終於發現竊賊的真實身分是附近的野貓！這下可好了，不但錯怪人家，架也白打了。媽跟其他太太頓覺對本地人很過意不去，主動釋出善意，修補關係。若家裡多做一些滷蛋、滷五花肉，不忘分一些請鄰近的本省人嚐嚐。這些來自大江南北的烹調方式讓本省人大開眼界，不但對媽的手藝讚不絕口，雙方越來越熟稔後，本省人還常常跑來「觀摩」學習，也不吝拿臺灣點心分享好滋味。雖然後來搬離龍山寺，她依然懷念那段交換料理的日子，不時對我們提起。這個經驗也讓她發覺，語言隔閡可能造成很多不必要的誤會，日後積極鼓勵我們家孩子學臺語，融入本地文化，媽就是有遠見的人。

媽在屏東的日子，因為孩子多，加上爸好客，常邀請叔叔伯伯到家裡來聚餐。每年除夕前一天，還會把他保安隊上所有隊員請來家裡，在後院擺上三大桌，慰勞他們一年的辛勞。這麼多人等開席，媽居然只有一位隊上的女性工友充當助手，酒菜全包。我們小孩，除了大姊之外，其他只有看熱鬧的份，但有件事是我們最期待也最開心的──那些隊員叔叔們給的紅包。就這樣，媽的烹飪手藝，在無意間被磨出來了。

媽在屏東含辛茹苦地把五個孩子拉拔長大後，大家陸續到臺北發展。她先是跟二姊一起在臺北開設「貴方小館」，將餐廳經營得有聲有色、高朋滿座，成為政商名流、藝文人士最愛的聚餐之地。後又以創新家常菜餚被投資者看中，邀請至美國紐約經營中式餐廳。即使身在競爭激烈的國際之都紐約，媽媽的手藝依舊光芒四射。《紐約時報》的報導更是讓她聲名遠播，連好萊塢影星尤·伯連納、安東尼·昆等也都是座上賓。

她的餐飲事業蒸蒸日上，名氣也響亮，可是她內心仍惦記著我這個愛跳舞的小女兒。我婚後從臺灣赴美與柯錫杰團聚，她為了讓我一心一意專注舞蹈，隻身攬下所有家務。從日常吃食到灑掃庭除，都為我安排得安貼穩當，彷彿我仍是從前的三公主，生活中唯一的目標、需要在乎的事只有舞蹈。

同時，她也是我在紐約最重要的精神支柱之一。當我無數次為了外界耳語、演出壓力與

柯起爭執，甚至後悔到紐約時，她總是耐心地分析道理，平衡我的心態。雖然她一開始反對我跟柯來往，但婚後在紐約，她反而成為維繫我們婚姻的大功臣。有時候，若我在外面遇到一些人不友善，對我講話夾棍帶棒，也是媽媽出面為我主持公道，讓我免於不必要的欺凌。她不但是我最親愛的媽媽，幼稚園畢業典禮至今最忠實的舞蹈粉絲，還是我的超級「保鑣」，保護我，為我遮風擋雨。

如今，媽媽年事已大，前幾年也從美國返回臺灣定居。雖然她現在已無法親自下廚、縫紉時裝，但她每回與我見面，必定要對我的衣著打扮評析一番。她對「美」的敏銳直覺依然不減，如同我幼時一樣。我不禁要想，像媽媽這樣充滿藝術細胞的奇女子，要是生活在現代，該有多麼璀璨的發展啊！

廉潔的作風

我的父親來自距北京約八十公里的河北霸州，擁有黃埔軍校（今中華民國陸軍軍官學校）和中央警官學校（今中央警察大學）的雙學歷，在國民黨麾下擔任軍警人員。隨著共產黨勢力逐漸滲透大小城鎮，爸眼看情勢難以挽回，急急帶著媽、大姊回霸州向爺爺辭行，連夜備好細軟、簡單衣物，開始了往南漫長艱辛的「逃難」旅程。媽從前是重慶富裕之家的千金小姐出身，天不亮就動身，尤其又帶著幼小的大姊，勞累之苦不言而喻。有天她終於按捺不住內心的委屈，一氣之下暗自跑去機場，想乘飛機返回娘家四川。爸爸發現了，趕緊追到機場攔住她：「妳瘋啦！妳這一回去就再也出不來了，非得跟我走才行！」媽雖然百般不服，但想想爸是軍校畢業生，又參與國共之戰，對時局有一定的了解，所以最終還是回心轉意，帶著大姊跟著爸繼續往南逃難。

來到臺灣，爸放棄軍官就職的機會，接受調派擔任警官，首站即為澎湖馬公。雖然也曾有調任臺北的絕佳機會，但他個性內向含蓄，對繁榮熱鬧的都會並不傾心，反而主動要求長官將他調至最南方的屏東。從此，屏東成為我家手足共同的童年回憶。

剛開始爸的職稱是保安隊隊長，是個不高不低但非常扼要的職位，甚至可以左右別人的生活飯碗。工作內容包括管理特種營業、臨檢、擔任高官下南部視察的保護工作等。礙於工作忙碌，他待在家裡的時間很少，但只要假日得閒，他不但幫忙家事，還會親自下廚做蔥油餅、擀麵皮包餃子，讓一家人其樂融融，孩子們也留下溫馨的回憶。

爸個性雖然嚴肅，但對我疼愛有加。他的部屬們常常故意逗我：「妳不是妳媽生的、妳

是抱來的孩子。」因為他們認為我跟兩個姊姊的個性、長相大相徑庭，又時常傻呆呆坐在一角，不像兩個姊姊總是活潑地跑上跳下。這話每次被爸聽到了，他總會把我叫到身邊安撫我：

「小分乖喔，妳不是撿來的，妳是爸爸的寶貝三公主。」這暱稱也就一直延續下來，直到我長大。

他病逝之前，我站在病榻旁強忍淚水問他：「你記不記得我小時候你都叫我什麼？」他即使病如膏肓躺在床上，也立刻答出：「三公主。」我驚訝地說：「你還記得啊。」我激動地緊握他的雙手，再也無法止住眼眶中的淚水，成串成串落下，這是我第一次嘗到生離死別的辛酸滋味，也是重要的回憶。

我從爸身教方面學到的是，正直與乾淨、人格至上、不任意接受不屬於自己的金錢與虛名，他高亮的節操影響我一生。即使家裡孩子多，薪俸不夠用，他也絕不利用工作的關係收取回扣、撈油水。耿介如他，甚至主動向上層長官婉拒升官加薪的機會，連媽幫他打點好高級西裝布料，要他送給局長，他也一口回絕：「不能跟妳們娘兒們一般見識。」除此之外，營業的酒家茶室女郎，她們看到爸長相英俊挺拔，常藉機會來辦公室找他，穿著高衩旗袍腳踩高跟鞋，坐在爸面前翹著一雙玉腿晃呀晃、要露不露地暗誘他，但他無動於衷，倒是媽得知後反而有點吃味呢。

雖然他個性保守，反對我選擇舞蹈，也心疼我嫁給大二十多歲的丈夫。但他最終仍然接受我的抉擇，默默地關心我，期待我的成功。為了精進舞蹈，我青年時期接連到日本、美國闖蕩，沒有太多時間在他身邊和他相處。返回臺灣後，見面時間雖然變多，但我跟柯為了打拚事業，對他的關心似乎不夠。我們幾個孩子一向認為他身強體硬朗，可以把自己照顧得很好，忽略了他在退休之後所產生的心理變化。他變得鬱鬱寡歡，經常在路上跌倒，我們都誤以為他只是膝蓋關節炎。接著又發生日夜判斷錯誤，及許多生活方面不正常的狀況，這時我才驚覺事態嚴重，帶他至臺北榮民總醫院就醫檢查，發現他腦裡長了多顆腫瘤，直接影響到他腦部控制各項身體活動的功能。這個確診結果如同青天霹靂，他留在急診室等待病房，我安排好看護後，一路從榮總哭回家。這使我認真思考，該如何讓爸的餘生減少痛苦，平順又有尊嚴地走完人生最後一程。我趕緊通知在美國的姊姊們回臺（但大姊當時也因病入住療養院，已無法搭乘飛機）。待二姊返臺，隨即透過友人幫爸安排轉診馬偕醫院安寧病房。

雖然藉由化療和他堅定的求生意志，我們多了半年左右的時間相處。在他清醒時，我和他聊天；昏睡時，我靜靜地觀察他。他的病況起起落落，那段期間，我全面暫停舞蹈事業，格外珍惜可以盡最後孝道的時日，每天像上下班一樣奔赴馬偕醫院探望他、陪伴他。也許是

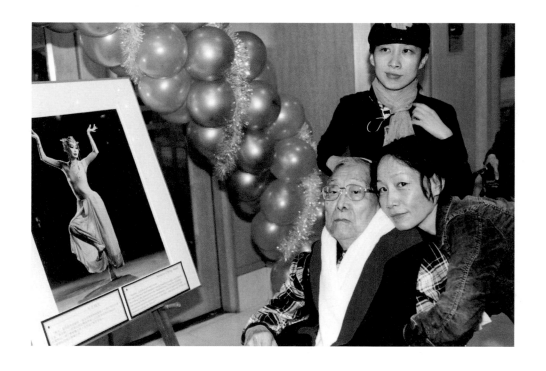

我過去太專注藝術創作，和他相處的時間不多，自己感到非常內疚，如今多少做些補償。

在病房裡，所有護士、護士長、護理師都說爸爸是配合度第一名的病人，他從不對醫護人員鬧脾氣，向來順從配合醫療要求注射各種針劑。即使病體再怎麼疼痛，他也僅是咬牙沉默忍耐，或許這是他出自於黃埔軍校軍人背景的毅力與骨氣吧！

二○○四年三月十九日，除了總統大選前夕震撼一時的「兩顆子彈」槍擊案，同時也是我們父女訣別的日子。我陪他到晚上八點多鐘才離開，告訴他我明天再來看他。但清晨五點不到，家裡電話驟響，我心知不妙，果然外籍看護報來的消息是我最不想聽到的——他走了。最終我沒趕上見他最後一面。看護也抱著我傷心痛哭，向我道歉。我心碎地回想，其實昨晚我就意識到他似乎不不認得我了，我實在應該留在醫院過夜。小弟當時人在美國出差，二姊也已返回美國，接到爸病逝的消息，大家都馬上趕回臺灣。到殯儀館打開冰櫃的一瞬間，他們都哭到雙腿癱軟。

我覺得子女們、甚至媽，都對爸是有虧欠的。他退休時正值我們青壯時期，大家各自衝刺事業，無法常常陪伴他，但我們從沒聽過他怨誰。他的溫厚與慈愛，讓我們每每想起他，都感到心痛、不捨、懷念。他的身教是我最好的榜樣，我會帶著他一生的浩然正氣，正直、勤奮地繼續勇闖我的舞蹈旅程。

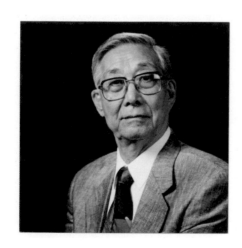

「溫馨親情，

伴我步上一生的舞蹈旅程。

虔誠尋夢，

領我開創人類肢體新語彙。」

舞的姿態

最初的一支舞

我在屏東就讀幼稚園時，開始顯現對舞蹈的興趣。當時班上有位同學叫鄒家珍，母親是上海人，想法比較開放，幼兒時期就送家珍到名師舞蹈班習舞。在那物質匱乏的年代，習舞是非常時髦昂貴的才藝。當幼稚園要舉辦畢業典禮舞展時，老師很自然地首先考慮讓她擔任主角。每次家珍在排練，我在一旁也沒閒著，常常站在角落跟著比畫舞步，但自己只是純喜愛的心態，沒有一丁點的其他妄想。他們正在排練一支名為〈奴家打共匪〉的雙人舞。有一天，家珍因家中另有行程向學校請假，老師想到我平常老是站在一角跟著練習，於是要我幫忙「比畫幾下」，好方便演匪兵的小男生能夠正確走位。卻沒想到這一「比畫」，竟把老師們嚇一大跳。因為幼年的我居然把整支舞完整地從頭到尾跳完，而且一點錯誤也沒有！老師與幼稚園園長緊急商議後，立刻決定換角，讓我取代家珍，成為畢業舞展重頭戲的女主角。但老師們也擔心家珍得知換角後會造成心理不平衡，所以另外又幫她編排一支跟我合跳的〈採茶舞〉、〈軍中洗衣舞〉等。

一支〈奴家打共匪〉，讓我在幼稚園畢業演出中一鳴驚人。舞展結束後，許多來賓和家長們輪番向爸媽賀喜：「老樊你這個女兒不得了，一定要讓她學跳舞，看她又唱又跳一點也不怯場，小小年紀真不簡單，將來前途不可限量。」聽了大家的讚美，爸爸自然開心；然而，他個性傳統，認為跳舞是屬街頭賣藝、令家門蒙羞的行為，小孩子玩玩還行，若往後真要以此為志萬萬不可。他把我抱在懷裡，寵溺地拍拍我的屁股說：「好啦好啦，我們回家就不跳了。」但他萬萬沒想到他的小女兒已經一心愛舞，她的一生將不自覺的奉獻給舞蹈藝術。

雖然爸爸反對我習舞，但思想開放的媽媽很支持我。她還在菜市場四處打聽，終於找到

一家舞蹈社。在我小學一年級時,正式送我去學舞。不過這個舞蹈社偏向才藝,課程較為鬆散,老師常哄我們遊戲玩耍、給我們吃點心居多。後來輾轉換到一位蘇麗莉老師的舞蹈社,才真正開始習舞的階段,民族、芭蕾都在這裡分別打下扎實的基礎。因此,我一直認為蘇麗莉老師是我真正的舞蹈啟蒙老師。

蘇老師的舞蹈班按照程度和年齡分成小、中、大班，一開始我被編入中班，因為程度尚不足加入大班。但我繼續學習了一段時間後，開始期許自己也能像大班的姊姊們一樣厲害。我大膽詢問老師能不能一個晚上連續上中、大班兩堂課，老師雖然很驚訝，但終究准許了！老師看我對舞蹈充滿熱情，給我一個嶄露頭角的機會，我從此更珍惜這個機會，認真學習。老師看我對舞蹈充滿熱瞬間將醜小鴨點化為美麗的仙女。但沒想到這支獨舞竟然是〈醜小鴨〉。這支舞的結局是仙女支獨舞〈醜小鴨〉當然不甚滿意，他不以為然地說：「我的三公主跳什麼醜小鴨，真是不來勁兒！叫妳別跳了還跳，老是跑龍套，怎行！」

後來舞蹈社因房租調漲而搬家，搬到離家裡步行約二十五至三十分鐘的位置，對小孩來講，這距離是不近的。有一天颱風過後下著傾盆大雨，我站在家裡自言自語：「哇，雨好大，今天不用練舞了。」在一旁的媽媽聽到了馬上訓斥我：「老師有說下大雨就不用上課嗎？如果每個學生都跟妳一樣，那老師今天要教誰啊！」聽完媽媽的訓示，我只好乖乖穿上雨衣出門，邊走邊哭，雨水淚水在小臉蛋上都分不清了，覺得自己好委屈。到了舞蹈教室，發現教室裡竟的空無一人。老師在房間跟男友正在嬉鬧地玩枕頭仗，看到我一個人濕淋淋站在樓梯口，一副驚訝的表情問我：「潔兮，妳來上課啊？」我點點頭說：「媽媽說如果妳沒有宣布不上課，我就要來。她說如果大家都不來，妳就沒有學生教了。」老師聽了非常感動，當天不但讓我上特別課，還額外教我一些不同的民族舞蹈。從此以後，老師就越來越看重我。媽媽的教誨在之後也帶給我深遠的影響。

舞蹈社大班有四位姊姊，每回參加縣裡的舞蹈比賽都獲得亮眼的成績，名列前茅，她們被稱為蘇麗莉老師的四大台柱。但隨著即將升上初中，升學壓力逼著大家一個一個退出了。老師為此很喪氣也開始著急，擔心未來舞蹈社若派不出優秀的學生參賽、得獎，對舞蹈社的經營將是一大危機。因此老師特別來家裡拜訪媽媽，跟媽媽說她想幫我特訓，讓我報名舞蹈

比賽。媽媽在老師動之以情、說之以理的遊說下，終於鬆口答應讓我參加比賽。雖然老師屢屢告訴媽媽我的練習狀態很不錯，請她不用擔心。但媽媽還是很緊張，覺得我學舞跟參賽經歷都不若那四個女孩豐富，現在一口氣要擔起重責大任，要是沒表現好，豈不是很對不住老師？因此媽媽每天嚴格盯梢我練習〈滿江紅一劍舞〉、〈山地鼓舞〉等，希望我比賽時能取得好名次。

最終，我不負眾望，取得屏東縣市第一名的佳績，後續代表屏東出賽，也獲得全國第六

名，蘇老師對我第一次參加比賽就名列前茅感到很驚喜，認為我很有潛力。往後我的舞藝大為精進，只要我出席舞蹈比賽，必是全屏東第一名。原先視舞蹈為江湖賣藝的爸爸，這下見我「醜小鴨變天鵝」，學校成績也達到領獎學金的標準，反對的立場似乎稍微鬆動，對我學舞這件事採睜一隻眼閉一隻眼的態度看待。

一段時間後，蘇老師因個人因素決定北上，不再經營舞蹈班，但她的母親蘇媽媽卻很希望能持續經營，以維持生計。因此蘇媽媽來家裡拜訪媽媽，詢問是否能讓我擔任舞蹈社的老師。那年我才小學六年級，媽媽認為我年紀太小，雖然比賽屢獲佳績，但當老師還不夠格呢！可是蘇老師已經淡出屏東，平常帶我們練舞的老師是一位正在念高中、跳成人班的大姊姊。

每次大姊姊教我們的時候，窗外常傳來口哨聲。只見她向外頭招了招手，就對著我說：「潔兮，妳幫我看一下大家，打拍子數一二三四五六七八就對了，我離開一下，等等就回來。」接著就甜蜜地約會去了，回教室時往往整堂課都已接近尾聲，有時甚至下課了，人還不見蹤影。家長來接小孩時，隨口問了句：「老師在哪裡？」學生就指著我說我才是老師，這時消失已久的大姊姊又突然出現，對家長說：「老師在這裡！」但學生依然堅稱我是老師，家長覺得事有蹊蹺，下回上課提早來舞蹈社觀察、膽探消息，才發現原來都是我在代課，開始對我非常信任、疼愛。這就促使了蘇媽媽大膽下此決策，媽媽也只好讓我嘗試看看吧！沒想到我一點也不懼怕這個重任，反而做得非常稱職。而且我帶學生參加舞蹈比賽，總是獲得好名次，家長們不但口耳相傳幫我介紹更多學生，還有家長從鄉下提著一隻肥大的紅頭鴨，帶著幾位小孩來跟我拜師呢！

小學尚未畢業，我就已經在屏東地區舞出名氣。當時縣政府教育科每一年都會在屏東舉辦全縣舞蹈營，與會學員皆是屏東的老師。這些老師會將他們在舞蹈營學到的各種舞蹈，帶回各自的學校，繼續傳播。教育科的官員除了從臺北邀請頗負盛名的舞蹈老師江明珠女士，居然也把我這位小小「老師」也請出來擔任指導老師。媽媽一聽到教育科官員說要請我去當

小學時已開始在屏東成為小舞星

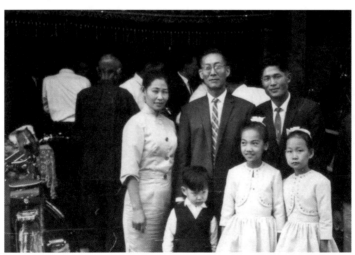

親友們的婚禮潔兮總是當花童的熱門人選。與爸媽、小弟合影

講師，簡直不敢相信，她說：「不行啊！潔兮還是個小孩子，怎好跑去大場面的營隊去教那麼多老師！」教育科的官員鍥而不捨地積極遊說：「我看潔兮可以，她已經有教課經驗，比賽成績又好，有很多人都認識她，就把她得名的那些舞教給老師們就好了。」舞蹈營第一天，媽媽帶我去唐榮國小參加開幕式，一走進人山人海的大禮堂，大家都衝著媽媽喊「樊老師好」，媽媽忍俊不住地指著我說：「真正的樊老師在這裡耶！」弄得現場既尷尬又好笑，一般人誰會相信一個小孩能登上大堂授課呢？

就讀初中時，我不但征戰經驗豐富，也已經獲得全國民族舞蹈少年組冠軍的殊榮。畢業時，爸爸非常希望我未來就讀屏東師範學校，將來當老師，做個樊家的淑女，同時有穩定的飯碗，但我一心一意只想北上報考全國唯一開設舞蹈專班的中國文化學院舞蹈音樂專修科（當時學校為五年制專科，初中畢業即可報考，一九八二年才改制為中國文化大學舞蹈系），而且文大位於臺北，擁有全臺灣最齊全的舞蹈師資與資源，自然讓我無限嚮往。

爸從媽那裡得知我對屏東師範學院毫無興趣，堅持報考文大舞蹈科後很憂慮，他對媽說我都長大了怎麼還繼續跳，全國第一名都拿到了應該要見好就收。還有，要是我離開屏東去臺北，家裡管不到我，最後跟著外面花花世界的女孩學壞怎麼辦。最後一點，爸說家裡哪供得起我讀文大這麼貴的私立學校。但媽對我的決定全力支持，她只淡淡回爸一句：「學費等考上了再想辦法。」爸更著急了：「她只考這麼一間學校，要是考不上不就沒學校念了！」

但媽不加理會，不但帶我北上應考，考前還送我去上聲樂課，因為當時的科系名為舞蹈音樂專修科，舞蹈與音樂兩方面都需要具備技能。去學習聲樂時，老師跟我說：「妳媽媽聲音好，應該她來學聲樂才對。」老師覺得我沒啥歌唱細胞。

後來我終於不負媽的苦心，考上了中國文化大學第五屆舞蹈音樂專修科。班上同學感情相當融洽，直到現在也還經常聯絡、聚會。學校教導的舞蹈類型非常多元，我在芭蕾、現代、

民族、土風各方面表現優異。另外，也請陳春華老師開設爵士舞課程，我這個來自屏東的小土包一開始上爵士舞課時，無法欣賞性感嫵媚的美感，只覺得這些舞蹈動作看起來好野性、不優雅。為了躲避這「野性的舞蹈」，我還騙老師我肚子痛不能上課哩！

在文大讀書這五年收穫很多，進入比較寬廣的舞蹈世界。有件趣事讓我印象深刻，有一回學校辦校慶大型演出活動，老師指派學生當「蚌精」、跳「蚌殼舞」，因為蚌精必須背著又大又醜怪的蚌殼，顯得好滑稽，大家對這角色避之唯恐不及，分配角色時人人自危，最後由一位來自宜蘭的同學擔任蚌精，我則被分到美麗的仙女角色，總算放下一顆心。剛開始演出時，一切順利，但輪到蚌精出場時，這位神經大條的同學竟忘記更換蚌殼精該搭配的舞鞋，腳上居然還穿著前一支舞的太監鞋子。大家在舞台上看到覺得太好笑了，一個傳一個，傳到最後連當事人也發現自己穿錯鞋子，笑到無法繼續演出，把自己關在蚌殼裡杵在地上狂笑。下台後，大家幫她把蚌殼取下來時又全部笑成一團。幸好嚴肅的系主任沒看到我們這場脫序的演出，不然肯定要氣炸了。

除了專業的舞蹈課程，我們還必須學習鋼琴、聲樂、國樂，我選的樂器是古箏，認為彈古箏看起來很有氣質。我還曾經因為手指纖細、秀氣，在那個年代的名導演李翰祥先生所執導的《八十七神仙壁》裡，擔任大明星李麗華女士的「替手」！

在文大的青春快樂時光飛馳而去，五年級下學期時，大家紛紛開始為各自的未來發展而準備。有些同學選擇婚姻，有些同學選擇到林懷民老師的排練場練舞。當時雲門舞集尚未成立，正在籌備中，排練場設在安東街上。我也曾去林老師那裡練過一小段時間，但比起加入舞團，我更期待未來能出國習舞。當時我腦海中已經有了出國的想法，卻不知該如何著手。

恰好當時教育部為了鞏固當時已經漸趨下滑的國際情勢。大規模的合唱團裡獨缺一位舞者搭配而公開招考，我幸運地被錄取，

跟著合唱團四處巡迴，從日本到美國各大城市，抵達紐約時，終於傳來最壞的消息，臺灣宣布退出聯合國，大家心情都相當低落，全團默哀，還一起到聯合國廣場柔性示威：合唱團員們以一曲〈滿江紅〉表達哀戚心情，我也藉〈滿江紅〉舞劍來抒發胸中塊壘。隔天《紐約時報》還大篇幅刊登了我在聯合國廣場的〈滿江紅〉舞蹈照片，和臺灣退出聯合國的訊息合在一起，令我倍感殊榮。

巡迴演出結束後，我回到臺灣。當時家中經濟出現巨變，為了補貼家計，我開始經營舞蹈班。因為從小擔任小助教、小老師，帶班經驗豐富，舞蹈班生意蒸蒸日上。但經濟上的富足卻無法彌補我內心的藝術熱情，我依然希望自己有朝一日能重返舞台，跟觀眾分享我的舞蹈。就在這時，機會來了。我曾經合作過的日本優秀男舞者之一——久光孝男先生——為我牽線，將我推薦給東京谷桃子芭蕾舞團的負責人谷桃子老師。在谷桃子老師發出正式邀請函之後，我如願到日本最優秀的芭蕾舞團進修。就在此時，我觀賞到ＮＨＫ電視台製作的敦煌紀錄片。不知什麼原因，我竟會對著影片禁不住感動掉淚，好像那裡是我的故鄉，遙遠卻又熟悉……也許是前世種下的因緣吧！從此，絲路舞蹈成為我一生的追求，並隨著命運的牽引來到紐約，在紐約奠下發展「舞想」這個新舞種的基石。

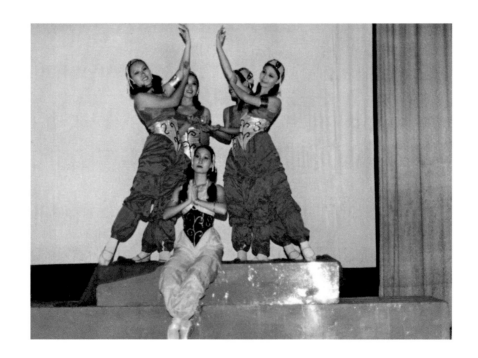

舞出敦煌

自從我離開敦煌回到紐約，幾乎滿腦子都在思索，如何發展以敦煌舞為基底的新舞種。

我採用甘肅藝術學校高金榮校長所整理的敦煌舞女子基本訓練為起點，革新原來的陰陽頓挫、表情、配樂等，創塑屬於我個人美學的敦煌基本動作。雖然當時暫時名曰「敦煌舞」，但我的肢體動作，事實上涵蓋了整個中國境內大西北的絲路洞窟藝術，而不僅侷限於敦煌石窟的壁畫和彩塑。日本名作家井上靖，在 NHK 絲路之旅的採訪中，談到：「今天我站在敦煌洞窟，感受到敦煌藝術的偉大，不應該只停留在這裡，敦煌的精神應該是起點，不是終點。」這句話對我影響深遠，還讓我頓悟到敦煌藝術必須延展生命，從洞窟跨向世界。因此我在探討舞蹈藝術時，目標非常明確。我不能只停留在壁畫和彩塑的模擬，必須研發敦煌壁畫的新生命，包含絲路各個古老洞窟背後的形象美學——它涵括了中原與西域各地的文化大熔爐，也是人類第一條文明史的連結。

為了讓我的創作更豐富，除了鑽研東方舞蹈肢體，我也花費大量心力學習、觀摩西方舞蹈。同時為能更了解西方舞藝，提升自身英文能力也是要務之一，方可與西方老師們有較深入的溝通。我在紐約的日子每天都非常忙碌、充實。這座城市豐沛的藝文環境，和不同人種的文化，也不時刺激我，帶來許多編創靈感。我常常在觀賞優質演出的當下，突然開竅，感受到醍醐灌頂的玄妙，真令我雀躍不已。

然而，並非所有時刻都那麼美妙，藝術創作免不了艱辛的過程。在紐約剛開始鑽研敦煌舞基本動作時，例如呼吸、眼神、手勢、手臂，幾個小時練下來，不但整條練功褲都濕透，也明顯感到腿部肌肉發出疼痛、抖動的抗議，因這些動作大部分以跪姿表現，必須依靠內力

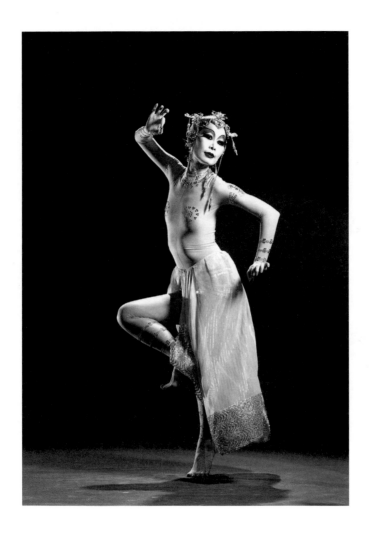

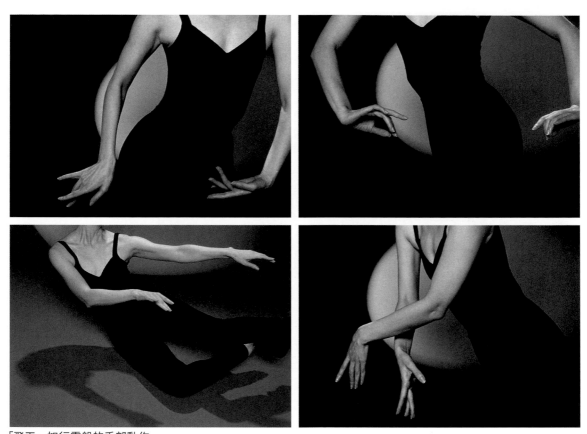

「飛天」如行雲般的手部動作

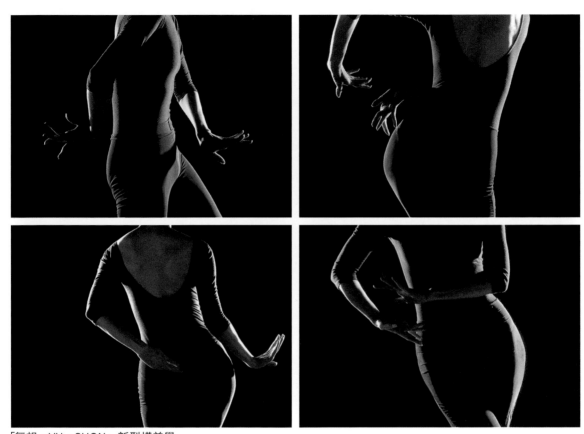

「舞想・VU・SHON」新型構美學

與大腿的運用。但這還不是最難受的部分，最痛苦的日子往往在隔天，當我試圖蹲下，腳卻不停地發抖：我試著把力量放在腹肌，但腹肌也疼痛難耐。克服這些肉體的痛苦是必要的過程，如果當下放任自己偷懶休息，下回再練習時，就必須再次重複同樣的疼痛。

我習舞多年，照理來說身體應該已經嫻熟各種動作，不至於造成嚴重的肌肉痠痛。但敦煌式的舞蹈姿態，與我過去學習芭蕾、民族與現代舞，在肢體肌肉的運用上大不相同。於我而言，這堪稱「重新整合而再生」。在初期的自我訓練，身體還不夠精實，導致呈現舞蹈姿態時線條不夠清楚。但我心裡明白，我與時間在競賽，必須提醒自己，每天都要親近「她」，不能有所怠惰。我領悟到自己是小和尚挑水，每日來回走同一條路，但在相同的事物裡尋找出異趣，於練過千百回體現的過程中，發掘自己，創造新氛圍的美學新意。最終不但在舞藝上有所精進，在身形上也益加勻稱，越來越符合這套舞蹈所需要的肢體線條，意外達到塑身效果，這真是意想不到卻美好的收穫。

在這套敦煌舞基本訓練中，對我最難的一課是「單腿控制」。在這段課程裡多為高舉腿部的訓練，有許多與瑜伽相似，或根本就是瑜伽的動作。其中一個最具挑戰性的舞姿，是將右腿搬到後腦勺後方。那時我已經三十出頭歲了，筋骨不若甘肅藝術學校的小仙女們柔軟，沒有我想像中那麼難、那麼遙不可及。經過一些時間的練習，我居然做到了，自己的腿功也進步許多！在這一課的許多瑜伽動作，我開始領悟到，不論是瑜伽或舞蹈，都像是一場與天地對話的修行，每個姿勢都在幫助舞者進入冥想世界。練習到後來，我認為「敦煌舞」或「中國舞」一詞，都已經不足以涵括這套舞蹈的內容，這應該是藝術的新思惟和新語彙，而我則

柯錫杰還特別交代我：「啊！這個動作我看妳放棄吧！不用太勉強自己，可以用別的動作替換。」但我心想，我這輩子才剛找到自己想追求的舞蹈風格，怎麼能輕言放棄呢？若不能達成，我一定很遺憾。因此經過充分的暖身運動後，我坐在地板上，慢慢嘗試搬腿。先坐著搬，接著再發展成站立搬。剛開始以為必須歷經一段時間忍受痛楚才能達成，卻發現這個動作並

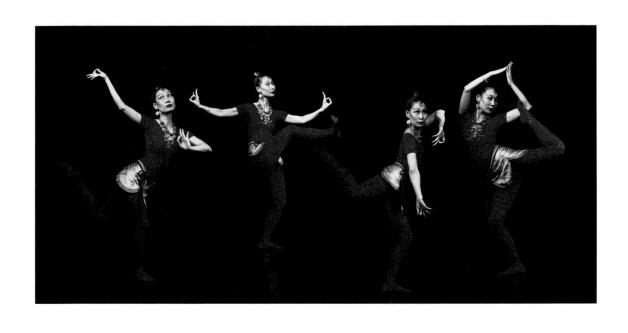

以舞蹈肢體來表現人類文化進程中的一部分精華。

相比前述的肢體練習，手勢的課程對我而言顯然輕鬆不少，因爲手是我的優勢，向來很靈活。但我依然不敢掉以輕心，照樣勤練。這個工作佔據我每天大量的時間，有時連坐在地鐵上，也會情不自禁做出手勢的練習。猛然抬頭，發現對面的乘客用吃驚的眼神看著我。但這就是紐約啊！見怪不怪。除此之外，我也利用通勤時間閱讀有關敦煌的書籍，主要是觀看石窟裡菩薩的表情和眼神。這些眼神傳遞出佛菩薩慈悲、宏量、謙遜的內蘊精神，我試著讓自己的臉部表情也能呈現如此大慈大悲的神韻，這是我的終極目標。所以即使每天上午固定參加西方舞蹈課程，下午必定回到工作室，鑽入敦煌壁畫舞姿、彩塑裡揣摩、體會，貪心地想把敦煌的精神，徹底吞嚥進我的身體，引導我的生命。

此外，我也針對基本動作研發出不同的表演方式。我在盤坐的時候，時常

想像雙膝與上半身呈三角形，眼前則是個T字型。這個T字的三個端點可以畫出一個半圓，如果T字再各自往左上方、右上方飛斜上去，就會成為米字。這個米字，是我體會出很重要的眼神角度。當我發展出米字表演角度後的某一天，在書店買了一本名為《如何欣賞唐卡》的書，談的竟然就是這個米字基礎線。當時我很驚訝，心想怎麼讓我給矇上了呢！這是佛菩薩們點開了我的智慧線，阿彌陀佛，幸運！幸運！

這套米字線條後來充分運用在我眼神運行的路線。眼神訓練是進入敦煌舞蹈的一大前提，我認為自己花了三年時間，才真正表現自如。不疾不徐，自然而柔美。起初我把眼神做得很誇張，而不自知，因為部位小，想讓觀眾「看到」。後來自己檢視演出錄影帶時，發覺過度誇張的眼神表現，只會破壞整體的展呈效果。因此我決定不再考慮別人是否能看到我的眼神，只要我找對眼神的定位點，平和地呈現，觀眾自然能感受到舞蹈家的眼神流動。眼神落得遠了，角度不對：要是落近了，則顯得垂頭喪氣。這些演繹最難之處在於：美醜僅在一線之間，只要稍有偏差，立刻變得醜怪。

想要建立一種獨立的美感必須經過無數次的體現實踐，才能確定它是否能形成特定的美學新意。僅僅做出標準動作是不足以滿足我的，我對舞蹈的追求並非只有外表的形似，還需具備內在的氣韻。柯曾經提醒我：「潔兮妳要注意，舞蹈的美感取決於氣的流動。妳一定要謹慎處理好每個動作之間的銜接，那才是創造出美感的重點。」因此熟練基本動作後，動作串接間的氣息流動，甚至靜中帶動，似動非動，是我不斷追求、體現的境界。

在音樂方面，我邀請名作曲家周龍擔任作曲，經過一番研究後，他建議使用電子音樂，以模擬敦煌壁畫中各種樂器的聲音。原先甘肅藝校採用國樂搭配基本動作，音樂具備鮮明的節奏，方便舞者練習、演出數算節拍。但我認為明確的節拍較適合年輕小女孩，我的舞蹈必須開創出不同的風格、質地。周龍的音樂夠前衛，又具備中國音樂的特質，能幫助我呈現出

截然不同的舞蹈新風格。但在此也面臨一個艱難的挑戰：我必須先全面消化周龍為我寫作的現代音樂，繼而透過長時間的演練、摸索，才能融會貫通舞作與音樂間的搭配與呼應。

臨近演出時，柯擔心我久未上台，對舞台生疏，他特別策畫、為我找來許多特殊的觀眾，

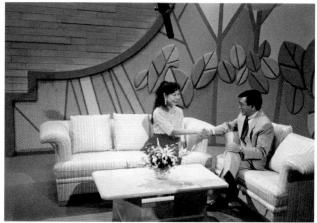

活躍於世界的舞台，圖為接受香港電視媒體專訪

多半是已成功立足紐約的藝術家，如夏陽、蔡文穎夫婦、木心、鄭愁予夫婦、周天瑞夫婦等，他們可以給我不同的寶貴建議。柯每隔數日即邀請不同的藝術家，光臨工作室看我排練、磨練我的膽量。詩人鄭愁予發表他的想法，他說：「潔兮的舞作已不再是單純的敦煌舞，而是現代舞。已經跨出敦煌，所以妳演出的主題就用『舞出敦煌』，以國際性的舞蹈語彙讓更多人領略中國文化之美。」他的建言讓我從此立定舞向世界的目標。演出的日子終於來臨，柯首安排在紐約曼哈頓的 Isu Studio 舉行《舞出敦煌》預演，預演時，連亞洲協會（Asia Society）主任都前來觀賞。許多媒體也聞聲而來，我甚至不需為此召開記者會。預演圓滿結束後，我心中的大石終於放下。許多前來欣賞的觀眾都說：「難怪柯錫杰都不拍照了，每天窩在家裡專門照顧樊潔兮，因為他在培養一個新星藝術家啊。」各種讚美與鼓勵讓我非常欣慰，覺得我過去付出的心力總算長出第一顆種苗。

一九八七年三月十一日是我在大蘋果紐約的正式首演，這場演出包含七段各自獨立的基本動作，以及應用這些基本動作編創而成的舞作《香音飛天》。首演隔天，柯開車載我到中國城買報紙，他一上車就將報紙遞給我，對著我說：「妳的！」我一翻開報紙，就看到大篇幅「樊潔兮《舞出敦煌》」的好評，內心突然覺得波濤洶湧、感慨萬千，好像昨日、今日，一切辛勞和甜果都在這一刻發生了！幾次敦煌采風過程中的「玩命關頭」都值得了！

之後，我又受到紐約臺北文化中心（Taipei Cultural Center in New York）演出，此後陸續至喬治亞大學（University of Georgia）、阿拉巴馬大學（University of Alabama）擔任客座藝術家，至西北大學（Northwestern University）、榮格基金會（The C.G. Jung Foundation）、黃忠良在加州的太極研習營（Living Tao Foundation）、聖地牙哥的金門（Golden Gate）俱樂部、舊金山的莊園等地演出。在紐約本地的演出就更多了，如蘇荷區、迪亞基金會、曼哈頓音樂學院、哥倫比亞大學（Columbia University）、林肯中心（Lincoln Center）等都有我的足跡。隨著我的創作與演出經歷越來越豐富，我開始申請紐約市、州的表演藝術基金贊助，也都如

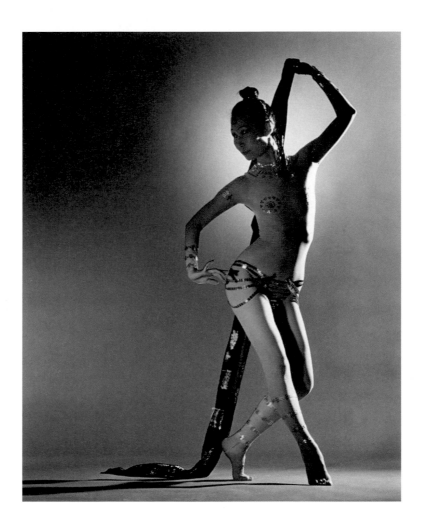

願獲獎。

接著香港、臺北、德國慕尼黑、瑞士巴塞爾也紛紛邀請我前往演出。在這些邀請單位裡，最讓我訝異緊張的，莫過於臺北國家戲劇院實驗劇場的邀請了。回臺北演出《舞出敦煌》、《有女飛天》的前夕，我充分感受到「近鄉情怯」的思懷，因為我離開臺灣已經多年，猜想臺灣舞蹈界已然將我遺忘。這場演出於我而言是背水一戰，只許成功不許失敗，心理壓力極大。

柯也明白我內心的擔憂，因此在服裝、燈光、影像方面，投入很多時間，務必在每個項目達到盡善盡美。他事前甚至找了一些美國舞蹈專家為我看排、給我意見，其中特別從西部洛城，邀請前輩舞蹈家王仁璐前來指導。每天傍晚我們工作結束，有時會發現工作室的地板血跡斑斑，原來是我的腳磨破卻不自知，脖子也扭傷，晚上睡覺時還得特別用飛機枕把脖子固定住。在不懈的艱苦練習下，我終於為自己在臺北的演出取得漂亮的一役。

王仁璐女士是位嚴師，不但給我許多意見，帶我嘗試許多我沒經歷過的舞蹈訓練。

在紐約的七年半間，我所做的一切努力，事實上都是為後續即將提出的新舞種「舞想」（Vu.Shon）做準備。我透過不間斷的自我訓練和演出實踐，持續壯實舞蹈架構，確認舞種發展方向。這份工作任重而道遠，沒有明確的終點，僅能透過作品來測繪、衡量舞種的成熟度，直到我離開紐約時也仍未能讓自己滿意。但 Vu.Shon 的雛形，無疑是在紐約這座世界藝術之都擬定的。也唯有這顆大蘋果、人文薈萃的都會、多元的藝文城市，才能薰染我脫胎換骨，定下這套新舞種、新風格的基石。

「生活之道」在歐洲舉辦的藝術節，潔兮的舞姿上了海報

潔兮杰舞團

我隨柯錫杰返臺後不久，隨即受邀參與在紐約林肯中心舉行的「向中華民國電視致敬」頒獎典禮（Salute to TV Profession of ROC）。當時新聞局為了赴美領獎，擬籌備整晚的演出，內容以介紹臺灣文化為主。時任新聞局局長的胡志強先生，委請臺灣電視公司節目部經理李光輝先生，擔任節目製作。透過他和臺北民族舞團的邀請，我參與了這次國家性質的編舞及演出重任，並於紐約林肯中心艾莉絲塔利廳（Alice Tully Hall）演出。與臺北民族舞團合作過程中，我漸漸發現，還是得成立專屬舞者自己的舞團，方能充分發揮自己的舞蹈美學。我與柯討論這個看法後，他表示全力支持，於是我們共同創立了「潔兮杰舞團」。

「潔兮杰」這個將兩人鑲嵌在一起的命名，起緣於詩人鄭愁予。從前我和柯駐居紐約時，鄭愁予經常與我們聚會。他小酌後常常對著我喊「錫杰」，一轉頭又對著柯喊「潔兮」。我提醒他他把我們的名字叫反了，他說：「哎呀你們兩個真煩，潔兮錫杰很饒舌，那就乾脆少一個字叫『潔兮杰』，適合你們將來組舞團時使用。」我問他哪個「ㄐㄧㄝˊ」要放上面？他答：「Lady first，一切女士優先，當然柯要在下面撐著以表君子風度。」後來我們果真用了「潔兮杰」作為舞團的正式命名，這是我與柯將以此出發，走向藝術結晶協力創作的開始。

一九九四年潔兮杰舞團正式成立。可能當時我的作品主題較為特殊，所以引起各種媒體的關注。招募團員時，自然吸引滿多年輕舞者前來報考，嚴選出十位舞者入團。為了支付舞者薪資及舞團開銷，我開始四處籌措經費。最初我選擇向公家單位申請藝文補助，沒想到困難重重。尤其我去國多年初返臺灣，對整個舞蹈藝術環境不甚熟悉，所以在申請計畫方面，有些團體是常勝軍，我卻成為屢敗之將，不明原因常常讓我心情沮喪。正當我一籌莫展之際，

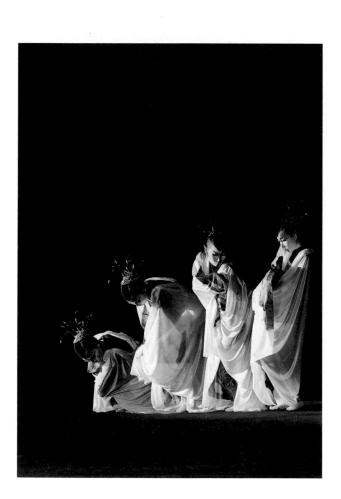

有朋友勸我不要灰心，建議我向臺北市立國樂團主辦的臺北藝術節申請經費。意外地通過申請，籌措到足以首演《飛舞生昇——舞出生成之美》創團首演的製作費。

籌備《飛舞生昇》的過程勞力又勞心。為了這齣新作，我特別邀請已建立良好默契、合作多年的山口榮子自紐約來臺擔任服裝設計。她來臺之前，不但已經就我給她的編舞概念和內容做好功課，還選購許多特殊布料來妝點所有舞劇角色。可是人算不如天算，老天真作弄人，我居住的大樓竟然發生一場意想不到的火災，是我生平碰到的第一次。

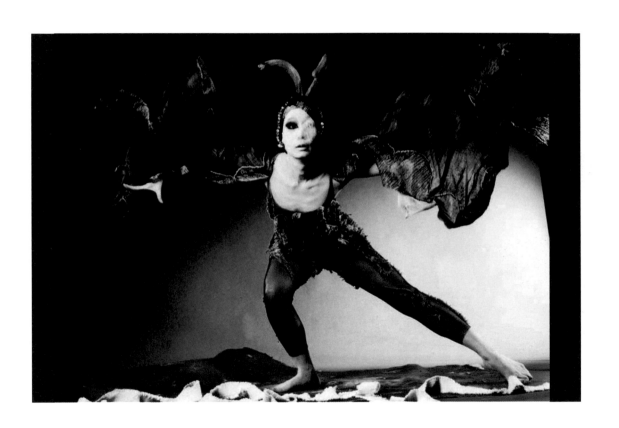

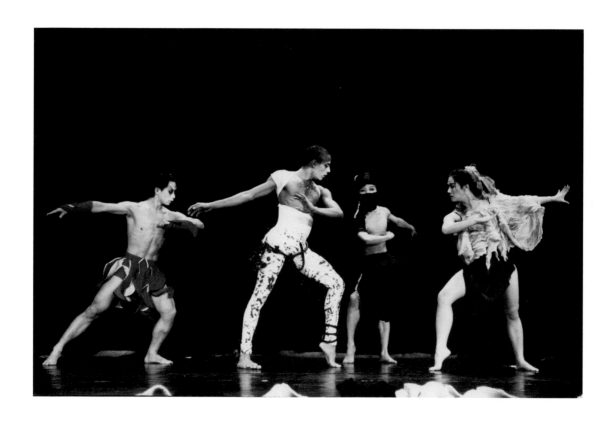

那天晚上，她在我們的工作室將布料鋪滿一地，告訴我跟柯別任意移動這些布料，她明早還得繼續工作。到了半夜，我突然聞到一股燒焦味，趕快搖醒柯，發現似乎有白煙從地板縫隙冒出。我們倆驚覺大樓可能失火，想盡速逃離家裡。柯準備了兩條濕毛巾，讓我掩住口鼻往外跑，沒想到一打開家門，整條走廊已經布滿視線無法穿透的煙霧。本想沿著安全梯逃生，好不容易摸到安全逃火門，防火門卻已經因高溫而膨脹，無法推開，我跟柯只得無奈返家等待救援。幸好平常最迷糊的柯，出門前居然記得把家裡鑰匙抓在手上，我們才能順利躲回家裡避難。我簡直不敢相信他居然做了這件意想不到的好事。

回家以後，發現家裡反而比外面安全。因為我們平日很喜歡聽音樂，擔心音量吵到鄰居，當初裝潢時還特製一扇隔音效果極好的門。這扇特製的門竟為我們隔絕了火災的煙霧，提供暫時的屏障。但縱使躲在家中暫時比向外逃生來得安全，突如其來的生死交關依然讓我倆感到萬分驚慌。我站在我供養的菩薩神像前焦慮地祈求別讓我們被火舌吞沒、千萬不要發生這種可怕的後果！柯打開窗戶，探看窗外狀況。他發現大樓底下聚集喧鬧不已的群眾，原來一些鄰居已被消防隊的雲梯車接到大街上，其中也包括我的服裝設計師山口榮子。此時，榮子正站在離我們有點遠的地方，對著我家緊張地大喊我們的名字。她住的房間位於前棟，較方便雲梯車將住戶從窗口接到地面。但我們的住房位在後棟，中間卡了違章建築導致消防車無法進入，雲梯也繞不過來，因此後棟的住戶多半還受困家中。

此時，柯突發奇想告訴我，他想到一個很瘋狂的「救我」的辦法！他想拿厚棉被把我包起來從六樓丟出去。我一聽馬上強烈反對，下面滿布尖利的鐵欄杆，要是我掉下去時失了準頭，豈不慘死！真是個二百五！兩人束手無策地折騰一兩個小時，等消防隊灑水、滅火，火勢終於漸漸平息。那時已經凌晨四點了，我跟柯經歷一整晚的火災驚魂記，疲累得要命，正準備躺下補眠。沒想到門外傳來用力的敲門聲，原來是消防隊員要我們下樓集合，以便清點住戶人數。我們下樓遇到榮子，立刻跟她抱在一起哭成一團。記者們也已經來到現場，還在

為 Richard Gere 的募款活動特別演出〈有女飛天〉

於巴黎第八大學戲劇學院演講、示範「舞想・VU
・SHON」

當天的報紙提及：「火災救出攝影大師柯錫杰夫婦」，但事實上我們從頭到尾都待在樓上，根本沒有「被救」。歷經這驚悚的一夜，我們實在又累又餓，沒想到柯拿鑰匙的時候竟然還順便塞了五百元在口袋裡，於是我們拿著這五百元跟榮子一起去吃早點、喝豆漿，好好地喘口氣。

雖然我們三人毫髮無傷，首演的衣服也幸運地未受火勢波及，但這場火災，似乎預告了

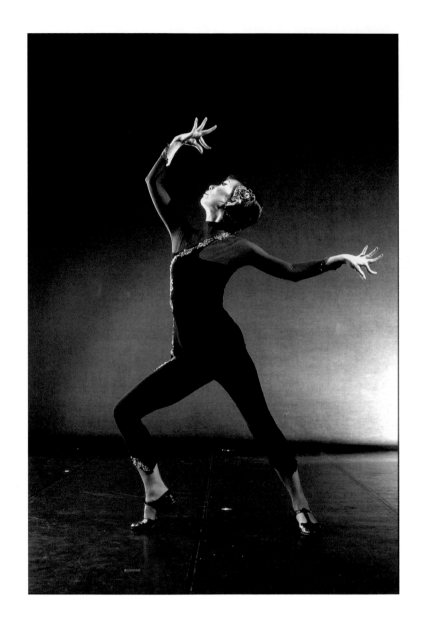

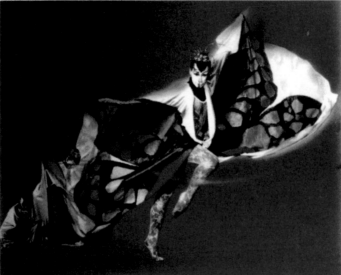

国家形象－寧靜的革命 1993

■攝影：柯錫杰　■演出：樊潔兮

「潔兮杰舞團」即將面臨多事之秋——我的舞者，並不太信任我。隨著外邊批評潔兮杰舞團是一群「站不起來的舞者」（因為我的基本動作前三課：眼神、手勢、手臂皆是坐在地上演練），團內的舞者也開始質疑我的創作，對我的作品產生疑惑。

對臺灣舞者而言，他們對舞蹈分類已有既定的模式，認為舞蹈必須分類成民族舞、芭蕾舞、現代舞，要有一看即知的明確的種別。但我認為這樣的看法太侷限了。事實上，現代舞的美學風格應該更寬廣，只要編舞家能獨創出他人所沒有做過、可以自成一格的肢體新鮮美感，搭配燈光、舞台設計、音樂、服裝等元素，共同呈現一種他人未曾創立的風格——這個新風格，就可稱之為現代舞。我在香港演出時，曾有一位舞評家（《美國舞蹈誌》〔American Dance Magazine〕）評論我的作品為「非常中國、也非常現代」（very Chinese but very modern），這樣新鮮的肢體運用和舞美呈現，其實就是現代舞的新支。

除了我對現代舞的看法比較不同於一般，也不太在意當時臺灣舞蹈界所見容的情況。但更讓我痛心的是，團員們並未把全副精神心力投注於舞作排練，反而為了我們從美國邀請來的男舞者爭風吃醋。結果有一天這位男舞者跟我說：「她們根本不需要為了這樣相互爭取我的寵愛，我並不愛女人，我喜歡的是男人，而且我已經有固定的伴侶了。」這下才把女孩們的「感情風波」給平息。《飛舞生昇——舞出生成之美》首演前，我強迫自己支撐著精神，打理各種公私大小事。演出結束後，我再也無法抵擋排山倒海而來的壓力。原先強撐的毅力開始崩散，再難以面對團裡團外各種壓力，和一些莫須有的批判，也不想面對我的舞者。霎時間，心力交瘁。我整個人病了，是心病。我向團員們宣布舞團暫時休息。大家各奔前程，我也確實身心疲累，需要調息。

我與柯為了潔兮杰舞團，投入我們賺取的每一分酬勞，我們為舞團耗費的無限心思，可說是幾乎付諸水流，健康和金錢盡失。這樣的巨大打擊，讓我好一段時間每天躲在家裡茶不

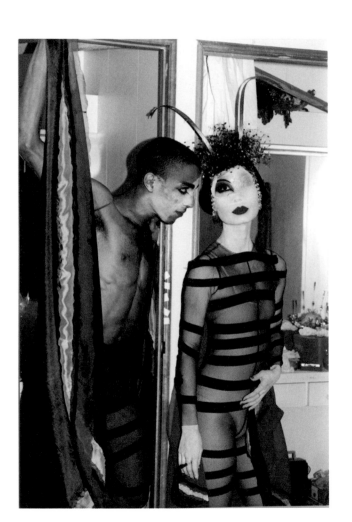

思飯不想，看書也看不久，一想到自己的舞蹈遭遇就流淚，時常兩眼發直的呆坐。回想起來，那時我可能罹患憂鬱症卻不自知。幸好一位作家朋友得知我陷入危險低潮，建議我以書寫療癒內心的憂傷。我接納了她的建議，開始嘗試寫作，每天記錄自己的心情感受、對不同舞作的想法，沒想到《PAR 表演藝術》、《大風表演藝術》相繼邀請我發表舞評。我總算漸漸平復情緒，重新面對臺灣的舞蹈環境。

在這期間，柯見我日日愁眉不展，以淚洗面，相當不捨，他甚至透過友人，請一位「顧問」先生幫我改運。這位顧問，自稱曾是老蔣總統身邊的隨扈之一，告訴我們蔣前總統曾將他送到西藏學習「作法」。他一看到我，就對柯說：「你太太身邊太多小鬼了，這一定要收拾乾淨，否則身體不健康，運勢也起不來。」「顧問」幫我作法收鬼時，會要我播放我最喜愛的音樂，他先燒符做動作後，我就隨著音樂舞蹈，做出一些我平常不太能做的動作。經歷幾次類似的治療後，他送我一顆天珠帶在身邊，說能改善運勢。不知是我心理作用，還是「顧問」真有法力，「書寫治療」與「捉鬼改運」雙管齊下後，我原先沉入谷底的生活開始漸入佳境，讓我變得更堅強。當然，柯是我在這段期間最重要的支柱，他不僅陪在我身邊，自始至終支持我想發展的舞蹈方向。他從不曾抱怨或數落我為何籌組舞團，他只是傾盡一切能力幫助我。

至今回首，那段飽受煎熬的時光，起因於我太過天真又不知收攝鋒芒，剛從美國回來，對臺灣的舞蹈環境還不熟悉就貿然籌組舞團，我後來才體會我當時其實是在跟整個社會的藝術觀念和環境相對抗。雖然這些往事充滿傷痛，但現在我感謝和我作對、批評我的人，他們讓一些不必要的紛擾少了，演出機會開始多了。

休息、療傷一段時間後，換了一組全新的舞者，在充分準備之下，選擇在臺灣大學和輔仁大學復出表演、演講，開啟我對形塑舞蹈新風格的另一段旅程。復團後的演出很成功，我的助理建議我到設有舞蹈科、舞蹈系的高中大學舉辦巡迴講座、示範表演，盡力推廣我的概念，幫助更多師生了解「潔兮之舞」。臺灣北中南的多所大學和舞蹈高中，都有我踏過的足跡。甚至連一些宗教團體聽說我擅長於敦煌飛天的舞蹈，也紛紛邀請我去演講演出。在一連串忙碌之後，我沉澱下來思考如何昇華宗教的精神元素，來深化我後續的舞蹈。於是計畫南下東南亞，了解海上絲路的壁畫和雕塑舞姿。曾經申請到泰國研修當地的傳統舞蹈，盡力想了解和學習陸地和海上絲路的舞蹈肢體差異，將這些元素化為我後續的創作養分。一九九七年我在國家劇院發表《舞想2001》，接著開始頻繁的國外研修和演出，演出目的地包括泰國曼谷、薩爾瓦多、中國福建、德國、香港、印度、日本、法國巴黎、瑞士、美國等。

二○○三年，創團十週年，我在國家劇院實驗劇場發表一齣全新的作品《初心——幽、玄、意、動》。接近演出前的某次排練，柯看了之後，突然問我：「妳把那麼多好動作都給了團員，那妳自己還能夠超越嗎？」這是一個大難題，因為我個人後面有一段獨舞。可是在多年累積下來的能量之中，竟然也順利完成自己的編舞，而且還出現了從未想像過的姿態，讓自己都很興奮呢！

為了這齣作品，我一人身兼藝術總監、舞者、行政、文宣數職，常常忙到分身乏術。有一天我在家裡進行排練，可能因為太過勞累，不慎摔了一跤，造成第四、第五節脊椎滑脫，但演出在即，只好忍受疼痛。除服用止痛藥，還需要定時到醫院施打特別的脊椎止痛針。隔年更為此開了一個有關脊椎的大刀。不巧演出前，又剛好碰上人心惶惶的SARS。每次去排練，捷運車廂都空無幾人。當我開車往國家劇院排練，街上的車輛也寥寥無幾，整個臺北市宛若一座死城。大部分民眾都躲在家中，盡量不進出公共場所。所以國家劇院一直很猶豫這檔演出是否需要延後。幸好後來SARS已接近尾聲，並趕在演出前宣告結束。《初心——幽、玄、意、動》不但按照原訂時間順利發表，甚至造成一票難求的盛況，演出成果與後續回饋也讓我精神振奮。

雖然我跟柯花了很多心力籌備、培植潔兮杰舞團，事實上它並沒有帶給我太大的幸福感，只有一次又一次的危機與傷痛。但也因為我在這過程中摔傷的關係，相對顯得更珍惜能夠上舞台的機會。我慎重思考該如何延長與豐富我的舞台生命，也試圖化解、沉澱舞團帶給我的經歷，將之轉化為我形塑新舞種的藝術養分。這些人生的重大歷練，一一從我內心深處投射在我每一個舞蹈動作，融入我生命的毅力，最終雕塑出精湛的藝術。二○○九年成功大學舉辦「等待維納斯：柯錫杰×鄭愁予」講座，並邀請我前去演出。鄭愁予看了我的舞蹈後說：「潔兮我真是替妳高興，妳現在已經爐火純青。」我內心暗自覺得承受不起，能從這麼了不起的詩人口中，聽到如此高的肯定，我覺得無比榮幸與欣慰。這時距離我一九八○年在

日本觀賞ＮＨＫ絲路之旅的紀錄片已經二十九年了。「爐火純青」四個字背後，蘊藏的是我二十五年來追隨「敦煌飛天」而百感交集。這些人生甘苦之味尚未落幕，我依然在甜美與艱苦並存的生命旅程中，百折不撓地接受各種挑戰。

舞想（Vu.Shon）

在人生的閱歷過程中，我似乎總會收到來自於上天的各種暗示，指引尋覓屬於我一生的舞蹈志業。不論是幼年參與舞蹈比賽，首次開眼看見敦煌舞，以及少女時期在文大，驚豔於學姊們所表演的敦煌舞，將赴墨西哥參與世界奧運會演出……種種機緣皆為我預示著未來的道路。但畢竟年輕，思考尚未成熟，只有等待與觀察。直到與敦煌洞窟藝術的「邂逅」，我猛然意識到絲路文明將與我的一生連結，從此深烙在心田，同時下定決心，把舞蹈生命奉獻給絲路洞窟藝術而甘之如飴。這個機緣的關鍵點，是在一九八〇年赴日本東京谷桃子芭蕾舞學校留學時期……

透過轟動一時的 NHK 紀錄片《絲路之旅》，我終於有機會揭開敦煌神秘面紗，開始勤加探索。這個四萬多平方米，形成世界最大畫廊的洞窟，似乎勾起我靈魂深處潛藏已久的前世回憶。敦煌洞窟藝術的輝煌燦爛，穿透電視螢幕，強而有力的閃入我的腦海。自此，敦煌壁畫舞姿與彩塑日日夜夜不離不捨，緊緊貼近我渴望創作的心海。不但融入我的身形，也內化出一種思惟：這是因研發敦煌舞蹈，而成熟出我以舞蹈看人生的另一種意外收穫。

敦煌洞窟藝術深深啟發我在舞蹈創作道途上所開啟的第一扇門，帶著狐疑和驚喜的心情，不自覺地踏上了這條坎坷、布滿荊棘的不歸路。我開始思考如何藉由舞蹈，尋溯自己的文化根源，反觀自己身為一位華人，為何在東方的日本跳著西方芭蕾？這個質疑，讓我自省我的舞蹈元素，必須植根於自身的文化。而熠熠生光的敦煌壁畫彩塑，是最好的藝術靈感泉源，也是中華文化裡最具豐富肢體形象的所在。

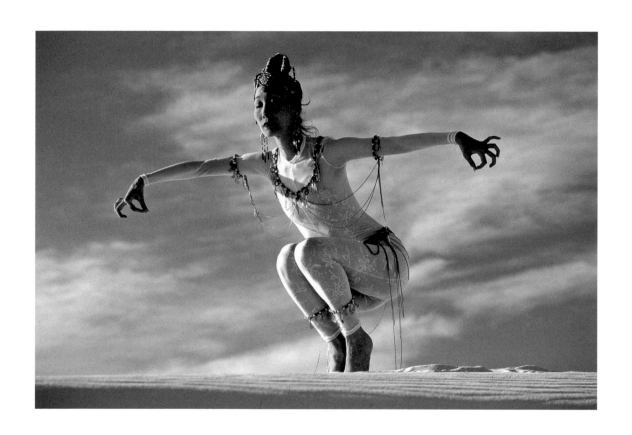

壁畫上除了舞姿曼妙的飛天仙女，連出現的動物們也看似婆娑起舞，如鴿子、小鹿、孔雀、大象……我意識到敦煌石窟，甚至整條陸地絲路的豐富藝術遺產，不愧為人類的第一文明，是挖掘不盡的寶庫，值得以一生投入、鑽研。從三十三歲轉型進入敦煌藝術研究之後，已超過三十年的光陰。流血流汗、肉體傷痛、絞盡腦汁，乃至思惟的培養，這些磨難與祈求都只爲了心中唯一的理想——創建嶄新舞蹈樣態、成就新舞種，也就是「舞想 Vu.Shon」。

「舞想」這個名稱是詩人瘂弦於一九九七年所發想，他認爲我的舞蹈給人很大的想像空間，猶如舞蹈詩彙般的運用。對於這個頗有「思想起舞」意涵的命名，我欣然接受。爾後我與助理共同研議「舞想」的英文名稱，助理想從我口中挖掘我返回臺灣的目的爲何。我瞬間想到該把腦子思考的發條從紐約轉回臺北，爲何不從這片土地發想呢？因此靈機一動，以臺語音譯「舞想」成爲 Vu.Shon，目標是立足本土、放眼國際。瘂弦前輩提出：「既具古典意味、又富現代風情，既是在地、也是世界的新舞種。」然而 Vu.Shon 一詞帶給我的驚喜，顯然不僅僅止於此，在歐洲演出時，熱情的外國觀眾告訴我，Vu 是法文「看見」之意，Shon 在德文裡則有「美麗」的意涵，合起來正是「看見美麗」，讓我禁不住欣喜又安慰。

Vu.Shon 這個新舞種在肢體符號的重點：分爲模擬、內蘊、創塑三建構。

返回紐約，每天除了加強語文能力之外，最重要的功課當然不外乎練舞，還得把握通勤時間，在車上反覆閱覽相關書籍，親近壁畫舞姿。通常我會於眾多菩薩中，尋找最喜歡的身形來模擬舞姿，並多予思考畫師作畫的因緣：姿態如何發生？而非僅是單純複製。直到書上的飛天形象都深深刻痕於腦海，浸潤心靈與肢體，自然產生一股發自內心深處的圓融之愛，演繹出壁畫上顯現的曼妙姿態。

此外，我經由閱讀發現洞窟中的美學展現，會隨著朝代更迭而有所不同。敦煌石窟包括莫高窟（千佛洞）、西千佛洞、榆林窟和小千佛洞，歷經西梁、北魏、西魏、北周、隋、唐、

178

五代、宋、西夏、元各代，藝術美學皆來自於佛教各宗派，其中以盛唐和元代最為明顯。我從書中得知敦煌修建的目的，主要是供信徒修行和禮拜，而這些美麗的壁畫，有很多是有故事內容的，稱之為「經變圖」。至於莊嚴、優雅、威武等不同造型的彩塑，實際上是用於宣傳佛教教義，因此 Vu.Shon 涵括了宗教意涵，是必要、也很自然的事。雖然不同朝代的美學呈現略有差異，但整體意象是貫徹的，其中的連貫核心就是宗教。

331窟南壁經變圖（初唐）
66
331窟南壁經變圖（初唐）

完成基本動作的編列後，接下來要努力的即是「內蘊」。我有感舞蹈創作不能僅停留於外在的肢體展現，必須以深厚的文化底蘊豐潤舞作的內在精神，同時也磨練自己的心性。媽媽幫我打聽到紐約布朗克斯（Bronx）有一間大覺寺，於是我開始參與每週末寺內固定的誦經與辯經活動，並仔細閱讀寺廟提供的結緣書籍；其中對我影響最深的一本是《正信的佛教》，它讓我驚覺佛教竟是修心養性、生長智慧的專門學問──是一種教育，也是中國藝術發展泉源，而非僅止於膜拜儀式而已。

當我逐漸了解正信佛教後，肢體也隨著思想起舞，敦煌舞蹈的演出不再是形象的複製，而是追求形而上精神的整體表現。同時，我也開始加入冥想靜坐，營造和過濾出一種寧靜的自在，再開始演練肢體動作。這方面的體悟、日復一日的累積，確實給我莫大的收穫和進展，讓我的舞蹈建立了清晰獨特的個人風格。

Vu.Shon 與其他舞蹈風格迥然不同、別具匠心的一點，在於臉部表情──菩薩般含蓄、謙和的眼神，發自心靈歡喜的容貌──也必須納入訓練。這種訓練非常重視心靈平靜，因此每次演出前約半小時，要求進入回觀自己，不與任何人交談，連工作人員有事相告也盡量以手勢顯現。

創塑新舞種，首要講求的當然是動作的準確性。例如三彎的彎曲弧度，適度的眼神高低，和手勢舞動路線的節奏。這些細節設定，都雕塑出舞種獨有的「形」與「體」。經過時間的培育和蛻變，我創作出一種似動非動、動靜兼備，且具「定格留白」的舞蹈。自此 Vu.Shon 終於成為一套完整的新舞種。

形塑 Vu.Shon 的過程確實耗費心力。但平心而論，一九八九年帶回臺灣的作品尚不夠豐熟。一九九一至一九九三年間，透過參與曼哈頓許多優秀舞蹈家的工作坊，在編舞觀念上獲

和日本藝術家長谷川哲合作，另創肢體與光影的效果

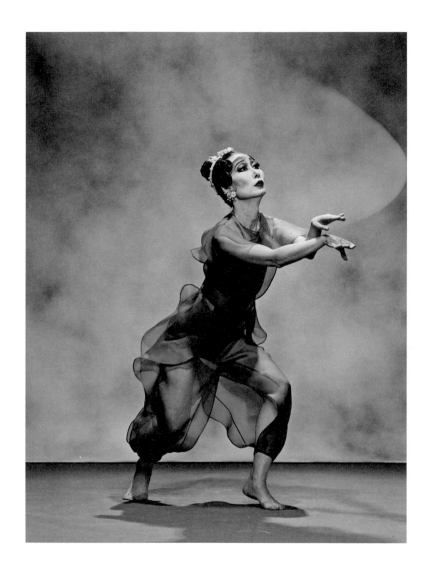

得啓發，把過去刻板的概念一一摒棄，漸漸地東西方的肢體融合，油然而生。我一直認爲歐洲有芭蕾、美國有現代、日本有舞踏，他們都各有屬於自己的「舞蹈特色」。但回望自己的根源，華人舞蹈意欲走向何方？

我站在發展華人舞蹈風格建立的立足點，試圖將 Vu.Shon 的肢體語彙，貼近華人的身體運用，並找出優勢。芭蕾、現代、中國民間舞三大元素是我孕育 Vu.Shon 的支柱，但如何兼容三種類別，再轉化重生，是當時的重大課題。

新舞種 Vu.Shon 需要不停地注入養分，也需要時間的淬鍊。在一些前輩建議之下，我選擇往亞洲其他海上絲路的小乘佛教國家研修。例如：到泰國曼谷國立傳統戲劇藝術學校（The College of Dramatic Arts）交流學習。印度這個佛教發源地，當然也是重點探訪之地。接著我經過一番研究後，對京都的片山家族有所認識，心中極想接觸能劇，但這個心願談何容易？因爲能劇是日本的國粹，如同中國崑曲一樣被列爲聯合國非物質文化遺產。我請柯錫杰致書片山家族，詢問是否可以收我爲徒學習能劇。結果對方很快回信拒絕了。信中內容大致爲：能劇多由男性從事劇種表演，且幾乎從三、五歲就進入能劇的世界。我又是個外國人，想接觸能劇更是難上加難。但我並未輕言放棄，又請柯持續寫信長達半年。有一天，終於收到對方回覆，同意讓我前去試學，並請家族中的當紅小生片山清司擔任我的指導老師。這個訊息讓我欣喜若狂，多次拜謝敦煌菩薩護佑我達成心願。

當我夯實舞種的基底，接下來必須以實際舞作證實這個新舞種的發揮潛能，最適合表現的具體形象，自然首選是壁畫中最吸引人的「飛天」。演出《有女飛天》時，最大的變革即是揚棄實際彩帶，改以雙臂展現彩帶的細緻靈動。促使我做出這個決定的因素，是看過京劇大師梅蘭芳的《天女散花》後，對梅大師彩帶不落地的高超技藝深感欽佩，作爲後輩的我實難超越。同時領悟出自己應該另創新境界——以雙臂替代眞實的彩帶。因爲我想創造的是一

個人性化、具備生命力的「飛天」，而不僅僅是仙女、神明。創作時蒙詩人鄭愁予為我的作品賜名「有女飛天」，「有女」兩字意味的即是人性與生命。日本佛教藝術專家吉永邦治先生觀賞我的演出後，曾說：「潔兮女士的飛天舞蹈，使人覺得那並不是凡人活生生的肉身，而是自然界裡的一股自然風香。」

二○○三年在臺灣國家劇院實驗劇場發表由四個片段組合而成的《初心——幽、玄、意、動》。「初心」這個詞是我閱讀日文能劇書籍時記下的。書中的老和尚說，不管怎麼成功，每個人都要擁有原始的初心，要常常反芻自己最初始的心情。這段話讓我回想起，這一生多次走在未知又艱困的路口，但對舞蹈的堅持卻恆久不變。「幽、玄、意、動」則有不同概念的詮釋。「幽」是想像在敦煌洞窟裡如幽靈般遊走的意象，也象徵今古照看，正如我在洞窟中摸索、苦研之際，似乎也感覺到有千對眼睛直視、觀察著我。壁畫上可男可女的中性觀音，呈現陰陽交糅的中性氣質。「玄」是我首次嘗試男性獨舞。在編舞上，我採用男舞者本身強而有力的條件，轉化金剛力士的當代替身。「意」是意象，但因是意象，都採用前瞻未來的意象，整支舞也偏抽象。「動」，則是所謂我對 Vu.Shon 肢體符號特質的總結展現，此段落分為：獨舞、雙人舞、三人舞、群舞，這四段舞蹈姿態可說是嘔心瀝血的結晶，期待看到多年來所努力的 Vu.Shon 開花結果。

敦煌是我一生追求的舞蹈志業，在這個道途上，它成就了我的藝術，也成就我的婚姻，更引導了我人生觀的辯識。Vu.Shon 這套舞種目前尚未遍地開花，我仍須努力。目前我所建立的群眾基礎多半領會了我在肢體建立上的美感，但卻鮮少有人了解我為何創塑 Vu.Shon，而 Vu.Shon 又到底是什麼？其實它即是超越敦煌所孕育出的另一個舞蹈新型態，是吉永邦治所言：「與自然同化的天上世界在地上的重現」。如同今天我們看到許多瑪莎‧葛蘭姆的弟子在世界各地將之發揮、另創格局，一樣可以承繼她的舞蹈精神。

日本的「舞踏」創始者土方巽，從日本暗黑時期的風格演化至今，已有一段時間。舞踏

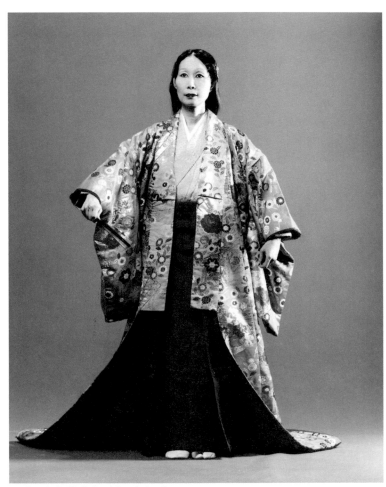

學成返台後曾發表〈序の舞〉成果

在京都祇園的能（NOH）劇國寶片山家族學習〈序の舞〉

這個舞種，相繼由不同舞蹈家的體現和驗證，來延續它的存在價值。這點可從天兒牛大所領導的山海塾，看出舞踏分支顯現的另類美感，就是最好的例子。

歐洲的芭蕾傳承至今幾百年，這是一般民眾最為熟悉的舞種，因為它有劇情故事的傳統，讓觀眾很容易進入這個世界。當然它在肢體上所呈現的高雅純美的舞姿樣態，也吸引了世世代代的舞者繼續追求，觀眾也不厭欣賞。在柴可夫斯基的精彩作曲配合之下，《胡桃鉗》、《天鵝湖》、《睡美人》這些舞劇一個個成為芭蕾的傳世經典。

所以我的 Vu.Shon 想當然也可以編創《有女飛天》、《初心——幽、玄、意、動》、《四季神》（八家將）、《媽祖林默娘》。這些舞碼題材不同，卻都來自於 Vu.Shon 的基礎編創呈現。

我在進入體現和研究敦煌洞窟藝術的領域之後，自己領悟良多，這樣的生命相遇、進而奉獻，實是一件幸福的事情。這人類文明的瑰寶使我在創作泉源上，毋須擔心靈感乾涸，偶有瓶頸也能迎刃而解，它不會因時代變化而褪色，永遠引領時代潮流。當我回眸眺望這麼多年來所付出的心血，和上天給我的磨難，似乎都轉化如絲路天山雪水一般的甘甜，讓我永生呵護、隨身相伴。

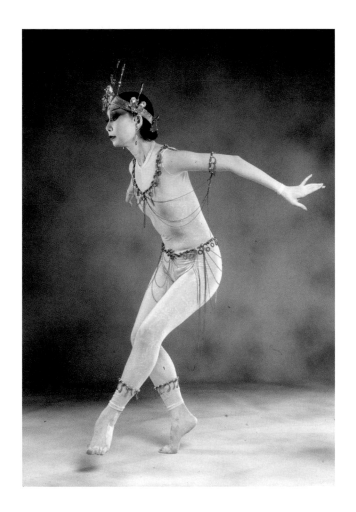

「媽祖」林默娘

多年來我大都以飛天仙女為創作主題，有一天，一位藝文界的名人看過多次我的舞作之後說：「潔兮，我覺得妳是一位寂寞的舞者！」她的話讓我觸動很深，猶如漣漪一般在我腦海迴盪。我開始思考，雖然寂寞對藝術家來說是創作過程的必經之路，但這句話讓我警覺到要認真檢視我的作品及詮釋的方式。該怎麼做才能讓「飛天」不寂寞呢？祂畢竟是佛教中為了方便渡人而虛擬的角色。我開始思考，是否該把「飛天」的精神實踐於具體人物，這應該是我當下的課題。

最初我腦中浮現的是唐代美人楊貴妃，她是霓裳羽衣舞（意即「飛天」舞蹈）傳說中的創始者。但她有瑕疵，靠著天生的美豔和歌舞才藝顛倒眾生，把唐玄宗迷得「從此君王不早朝」、夜夜笙歌來沉迷，終於引發安史之亂。無奈之下，唐玄宗只得帶著愛妃離開西安逃亡巴蜀，途中楊貴妃慘在陝西馬嵬坡被迫自盡而終結一生，這個缺陷使我有所猶豫。

接著，我注意到宋代的「林默」（註），她可能是一位適合將「飛天」化為實體展演的對象。我的「飛天」導師之一、日本佛教藝術鑽研者吉永邦治先生，曾在他的書中提及、也提醒我：「飛天」不只存在敦煌，祂是一種精神——有高尚、純潔、善良的情操，也樂於助人，勇於犧牲奉獻。所以在我們生活周遭，也許就有具備這種精神的人存在。如果我們的生命中有這樣的人願意提攜、指引，協助我們度過人生的關卡，這種人就可以稱為「飛天」。經過吉永邦治這樣高人的指點，我心中頓悟，林默應該是注入「飛天」實體的最佳人選。

巧的是，過了不久我隨柯錫杰到臺南天后宮參拜媽祖，在廟裡欣喜發現一份日文資料，

總統賀電

華總一榮字第09800232303號

潔兮杰舞團暨潔兮女士、柯錫杰先生
暨全體與會人士公鑒：
　　欣聞　貴舞團將進行「媽祖林默
娘舞劇」國際演出，特電致賀。至盼
賡續精進舞蹈表演藝術，開拓嶄新美
學領域，跨越國際文化藩籬，弘揚臺
灣民俗傳統，共同為營造高度人文素
養之文明社會而努力。敬祝國際演出
成功，諸君健康愉快。

馬英九

中華民國 98 年 10 月 1 日

其中提到林默能預測天候、觀察星象，並有通靈的特異功能，據說曾被朝廷封為巫師。她偏好在月光之下練武、點香冥想、觀看氣象、吸取天地靈氣，增長智慧。

看到這則資訊，我非常興奮，因為從「武」到「舞」，終於衝撞出我一直以來無法尋覓出的，與舞蹈關聯、刺激我編舞的寓意。至此，心中自有定見，起身而行，再次經歷了一段寂寞嚴苛的編舞過程，日後竟然成就了我在舞蹈生涯中，最重要的兩支獨舞之一：《媽祖：月見之舞》。這也奠定我心中想逐步將媽祖題材擴充為整版舞劇的構想。後續，我從許多書籍中，充分了解林默一路從媽娘到天妃、再晉升為天后媽祖，被朝廷冊封的過程。我意識到媽祖不但具有慈悲佛心，更令我感認媽祖大仁大義的寬闊胸懷、救人救世的偉大精神，當可稱頌她為當年的時代新女性，無疑也是我們後世的典範。

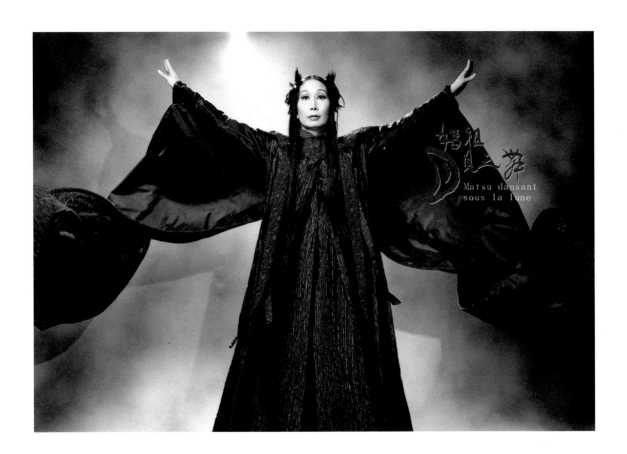

媽祖
自之葬
月 Matsu dansant
sous la lune

192

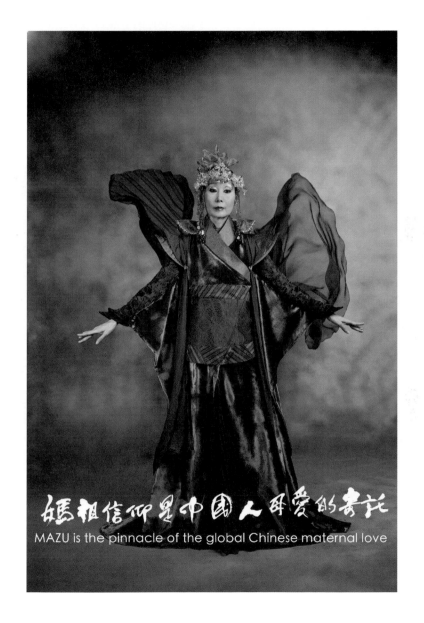

媽祖信仰是中國人母愛的寄託

MAZU is the pinnacle of the global Chinese maternal love

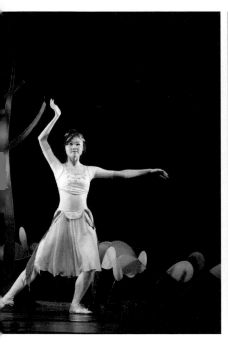

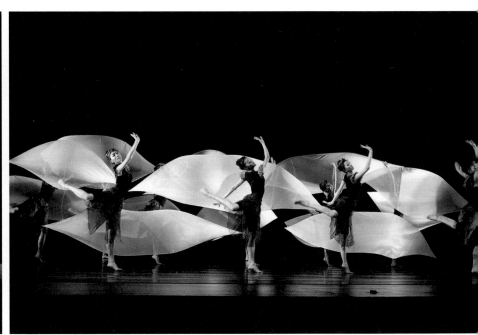

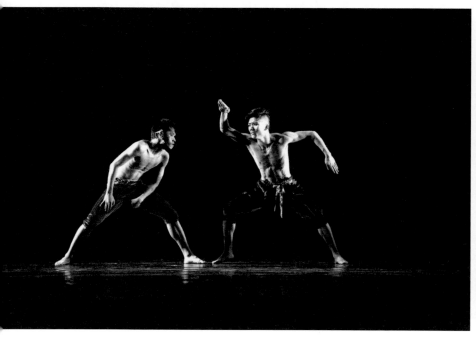
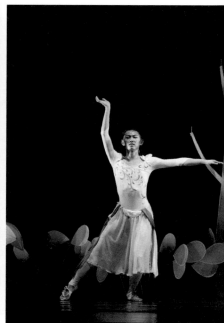

另一個促使我選擇林默的原因是在二〇〇〇年赴京都學習能劇的機緣。在課程即將邁入尾聲時，我請教老師對楊貴妃、林默娘這兩個角色的看法。他問我：「這段時間妳演練能劇的時候，心中是否有任何初心的回憶，或是『心』的情感顫動？妳必須跟著內心的變化成熟妳的想法。」接著我隨即說出心中既有的定見——媽祖林默娘。老師立刻點頭贊同，肯定我的選擇。獲得老師的支持更深化我的信心，編創《媽祖：月見之舞》似乎勢在必行。

著手編創《媽祖：月見之舞》之時，正值我遷居至淡水。在新家的陽台望去是無垠的大海，但當我編出動作，照著鏡子所看到的自己，在肢體語彙的表現仍然是「飛天」的夥伴——無法脫離翩然輕柔起舞，表現「武」的力道——這將會缺乏與漁民一同奮鬥、貼近民間的感覺，缺乏人味。這時我難過地跟柯錫杰訴說這懊惱的事情，他一如往常以淡定的態度安慰我：「別急，這是正常的啊！妳想想，『飛天』在妳身上舞了多少年了？早已與妳合爲一體。現在妳需要扭轉肢體運作的方式，完全進入林默的世界。」這些提示讓我開始想像林默在月光下冥想的空靈思緒，一心想解救村民遠離海難、親人永別之苦。」於是把中國武術的力道融入編舞。果不其然出現奇佳的效果，因此《飛天》和《月見之舞》，成爲來自於同一母體，卻擁有異曲同工之妙的兩支作品。

在一個機緣下，我結識當年擔任文建會主委的陳郁秀女士，談起我正在編創以媽祖爲主題的舞作，她非常鼓勵，也安排了一個令我振奮的機會，使得《媽祖：月見之舞》的首演可以在法國巴黎演出。在我兢兢業業之際，淡江大學黃哲盛博士有感而發寫下：

媽祖：月見之舞

中國的海神行經絲路

196

舞出東方華人的信仰

化身舞蹈

舞在巴黎

既非宗教儀式之舞

亦不是人民膜拜之舞

它是默娘羽化成仙之舞

源自中國的舞蹈博物館——敦煌壁畫

開創東方的舞蹈新語彙——舞想 Vu.Shon

樊潔兮

舞蹈美學新型構

從臺灣出發

世界新舞種——Vu.Shon

加上賴德和老師的作曲、葉錦添先生的服裝設計，這些加持無疑是給我打了一劑強心針，讓我在出發遠征花都之前，不再感到惶恐，反而信心滿滿。

巴黎演出圓滿結束後，創作整版舞劇的理想漸漸在心中堅實的發展。然而，一齣舞劇的籌畫談何容易。除了需要作曲、燈光、服裝、舞台設計以外，我身為藝術總監的角色，必須負擔尋覓最佳人才聚集的重任。同時未來也需要一流專業的劇場發表，才能完整表現媽祖舞劇必有的天庭與人間的特效場面。

另外一個元素，舞者當然是最重要的基本條件。以我在臺灣的境遇，要掌控所有舞者一

致的排練時間和次數，談何容易。如果考慮業界或學校，創造合作的可能性都很低。後來在一位熱心人士牽線之下，讓我取得聯繫對岸國立中央民族大學舞蹈學院的機會。這個契機讓我為之振奮，卻不知荊棘與坎坷正在前方等待。我整裝急赴北京，先與牽線人士一起商量如何執行這個想法：他胸有成竹地給了我很好的建議，並安排中央民族大學的關鍵人士——校長、書記、舞蹈學院院長、臺辦主任——與我會晤。

記得和大家初次見面禮尚往來，溝通堪稱順利。可是我心中知道要把合作付諸實現，感覺仍有許多難關亟待解決，畢竟兩岸的行事方式和思考邏輯是有些差距。其中的眉眉角角，恐怕還需要請出媽祖天后助我一臂之力方能促成。當時連在對岸的許多資深舞蹈人士，對此事都抱持存疑的態度。認為與大陸的舞蹈院校合作，猶如登天一般地困難。然而積極協調、展現藝術家特有的毅力和真誠之後，校方態度終於有所軟化。待我返臺之後，突然獲知合作案已然通過，當下狂喜到馬上讓助理買鞭炮慶賀，以滿足我的興奮之情。在歷經諸多困難和艱險後，能得到如願以償的成果，整個人頓時像林默一樣，有種乘彩雲而飛，真難以言喻的歡悅！

學校將此合作案正式列入必要的課程，建議我從一至三年級的學生，挑選合適的舞者參加《媽祖林默娘》舞劇的演出。在這個過程，我看了中國舞、現代舞、民間舞、芭蕾舞等課程訓練，把我心中屬意的舞者拍照署名記錄以利參考。在看過三輪之後，按照相片的登錄，我篩選出二十多位舞者。遞交名單給院方，舞蹈學院的老師們感到有些驚訝，部分雀屏中選的學生竟然是他們認為不甚起眼的。可是我的想法是，一齣舞劇裡勢必有各種角色，在面相、身材、體格上，應該有不同的外型因應特殊劇情需要。

學校給我的排練時間非常緊迫，學生們白天照常上課，晚上六點至九點是我的舞劇固定排練時段。因為 Vu.Shon 是個新舞蹈型態，學生們對這種肢體運用方式還不熟悉，因此在編

198

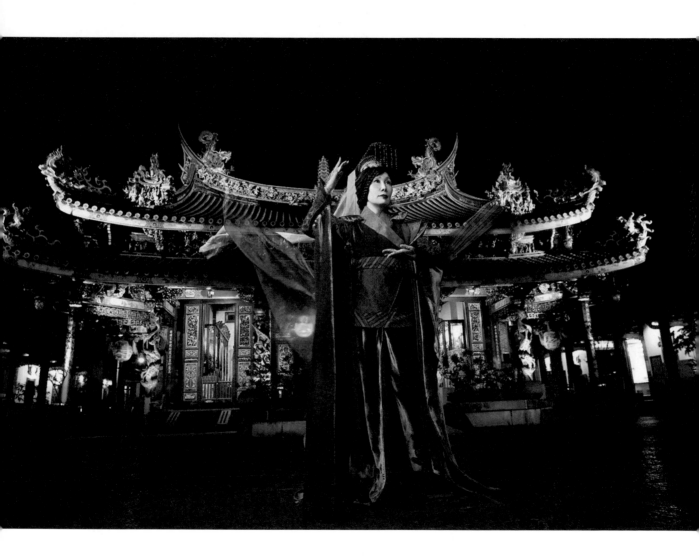

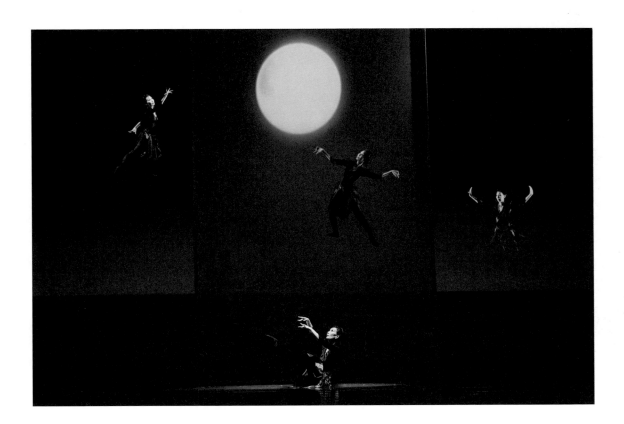

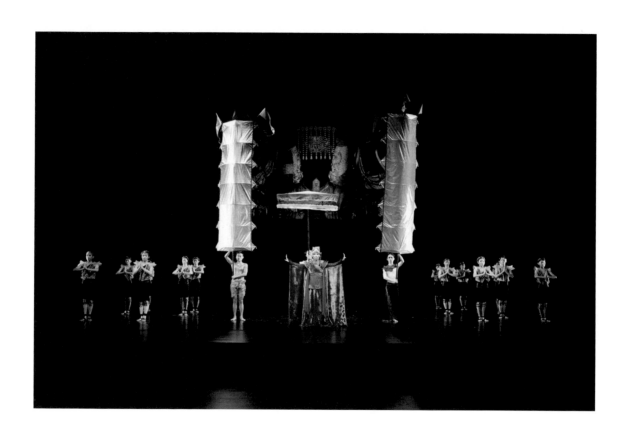

練期間，每個動作我都必須一次又一次親自示範，在體力上也是很大的考驗。訓練過程的艱苦，不是外人能想像的。每天一開始的訓練，還加上讓舞者靜坐，引導大家進入一個安靜單純的世界。並透過講解媽祖的故事、「飛天」的概念，觀看相關圖片、書籍，幫大家紓解白天的學習壓力，重新沉澱雜念，儲存體力，進入媽祖的世界，專注於媽祖的創作。排練超時是經常有的事，等我回到住處，都已近深夜。我累到一進房門，就撲倒在床上，連鞋子都沒力氣脫了呢！

這批年輕舞者在技巧上是有一定基礎的，動作的記憶能力也很好，獨缺舞蹈內蘊的體會。那段排練的日子我雖然體能上感到疲憊，但精神面卻越來越愉悅，因為我的付出與愛心被舞者們接收到了，比起一般的師生關係，多了一份親情的感受，建構出超強的向心力和舞蹈默契。他們對我的敬愛，表現出一種純情的可愛，讓我感動又窩心。我們心靈貼近融成一體，使舞作的編創與進行得到意外的順利。

週末是整天排練的日子，我更是體力大作戰。除了平常預備的擦汗小毛巾，還會從住處帶上大浴巾，趁中午學生出去用餐的短暫時間，疲累的我會把浴巾攤開在地板上，躺在上面闔眼休息。經過一上午的密集編練，我往往連出去吃中飯的力氣都沒了，需要的只是安靜、喝水、休息。學生紛紛對我說：「老師妳有超人的耐力，像神一樣。」還主動自告奮勇騎腳踏車幫我到較遠的便利商店買些適合我吃的東西！因為北京的餐食幾乎是以油、鹹、辣為主的重口味，我的腸胃清淡慣了，很難接受這些食物。加上排練行程相當密集，很快地我的體重就直線下降。

我們辛勤緊湊地排出一段又一段的舞劇章節。其中，第三幕媽祖降伏「惡靈」千里眼與順風耳，可說是整齣舞劇裡讓我壓力最大、也煞費心思的一幕。我所添加的新角色，例如火神、天人，以及媽祖解救海難的高潮，都將陸續在這一幕出現。賴德和老師的作曲也在此幕

202

展現不同層次的變化：時而壯烈；時而活潑有趣；時而靜謐到似乎隱藏著風暴即將來臨的音樂訊息。第三幕是我刻意留待全劇最後完成的部分，因為心裡知道那是絕對的挑戰，必須卯足全力，等待我以編舞的智慧去呈現「它」。

在排練時，我會利用一個大鼓，用鼓槌敲打出厚重但高亢的聲音，加強舞者在肢體與音樂配合的重點，幫助舞者熟稔作曲在動作上所需的力道。排練多時之後，就在重鎚大鼓的最後重拍之後，我用力順勢滑出鼓棒，這一聲重擊之下，我終於完成舞劇的第三幕，心情真是激動到極點！

多年來所有對媽祖舞劇的期盼，和努力熬過嚴苛考驗的過程，終於在這重擊聲中全程實現。自己內心的感動非外人所能了解，如釋重負般突然整個人癱軟趴在鼓面上，再也無法控制地流下激動又興奮的淚水，好像所有的辛苦都值得了。學生們見狀，既驚訝又心疼，他們一擁而上，與我依偎在一起，大家哭成一團。有的還說：「老師妳怎麼啦怎麼啦？」有人立刻回應：「這還要問！老師高興、感動啊！我們『媽祖班』今天終於完成編排告一段落的任務啦。」

在舞劇中，我擬設了一位新角色——火神。劇中他的功能是天庭派他來收復千里眼、順風耳改邪歸正，成為媽祖身邊的兩位得力助手。在偶然的機會裡，我見到「火寶」的戶外演出，技藝精湛，是玩火藝人圈中頂尖的高手。當然我不放過機會，力邀他於劇中擔綱演出。但演出場地臺北國家戲劇院對舞台使用明火有疑慮，擔心造成不能預期的意外。院方要求我簽一份切結書，承諾若演出時有任何損害都由舞團承擔。這是一場豪賭，將我的藝術生命與身家財產全部賭上；而我先生柯錫杰真不愧是百分百力求完美的藝術家，他對我和兩廳院簽署切結書一事毫無怨言。火寶得知此事後，也很感謝我對他的信任。演出前他總是在他專屬的化妝間點香，認真打坐，鎮定自己的情緒，祈求火神保佑他演出順利安全過關。果然正式演出

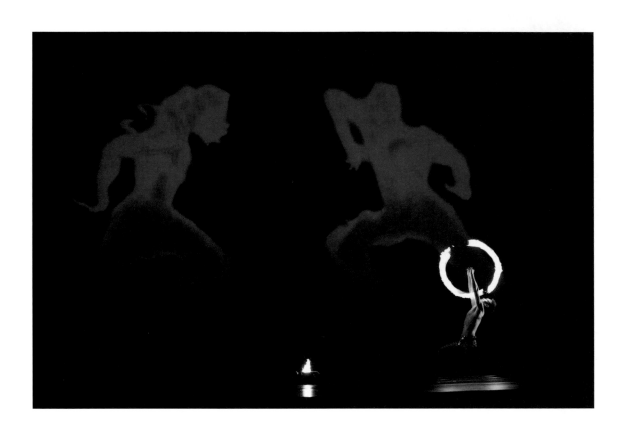

204

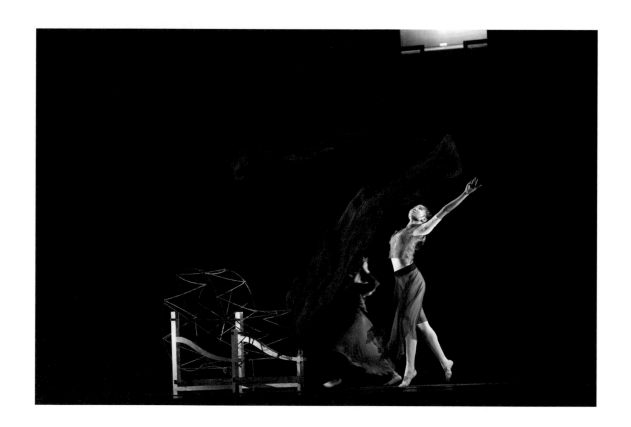

時他的表現不負眾望，震撼全場，把明火的舞動展現到極致。在他宏厚的高亢聲中，營造了

第三幕的超級高潮。

然而，天有不測風雲，人有旦夕禍福：事情總難盡如人意。每年臺灣七到九月，颱風頻繁來襲。我萬萬沒想到慘事竟然發生了⋯⋯期待已久幾乎可說是千呼萬喚始出來的媽祖舞劇首演，居然和當年「莫拉克」颱風撞個正著，這是我始料未及的。首演被迫取消那一瞬間，我深深體會什麼是「傷心欲絕、欲哭無淚」。為了這支作品，籌畫多年又盡力跨越一重又一重的障礙，努力邀約各領域一流藝術家共同合作，甚至當年的總統馬英九先生都已決定前來觀賞週五晚上的首演，然而，一場風災卻將一切計畫都打亂，期待已久的首演付諸流水。我心痛地呆坐著，完全無法接受這個殘酷的事實，但又必須馬上與工作團隊商量對策，以因應突發事件。大家看我非常失落，紛紛安慰我：「媽祖若是要出巡，大道公都會做大水。」我只有忍淚吞聲盡量收拾跌落谷底的情緒，將全副心力投入隔天的演出場次。我還記得週六在舞台上正式演出《月見之舞》，到了月光冥想的那一段，我很自然地含淚而舞、真情流露，把內心深處所有累積的無奈與失落，以及對媽祖的崇敬，全部融入我的肢體表達，真誠舞出我與月光、或許該說是上天的對話吧！

突如其來的颱風延後了彩排、首演時程，導致所有舞者們必須體力大競賽。週六上午成了正式著裝彩排，接著下午首演，晚上照常演出，所以要完成一天跳三場的重任。大夥兒都了解，這將是一個體力大測驗的一天。尤其我的獨舞《月見之舞》長達十七分鐘，動作又多為高難度，使用內力表現「定格」。靜中帶動的呈現，全在這段發揮得淋漓盡致。

結果那天午、晚兩場的正式演出，所有環節都順利成功，沒發生任何錯誤，顯現大家先前的努力沒有白費。包括第五幕「騰雲升飛、眾迎媽祖」雖然不長，但音樂在收尾前很難抓到正確的結束點。一旦出差錯，會導致原先莊嚴、盛大的舞台氣氛功虧一簣。但讓我欣慰的

是，在緊湊精確的排練下，舞者們終於找到竅門，克服難題；全體演員神蹟般地在戛然而止的最後一秒，整齊畫一的凝住氣氛，畫下完美句點。讓潔兮在無樂聲中以「天后」的手姿帶領觀眾的情緒進入天界，燈光緩緩褪暗，幾秒鐘後，重新燃亮劇院，所有台上台下的人彷彿又返回人間，暴雷般的掌聲讚醒舞者，接著興奮地表演各組特有的謝幕舞姿。

自二〇〇九年發表舞劇《媽祖林默娘》至今，我與媽祖的結緣仍在兩岸之間逐步發酵前行。由衷感恩媽祖在創作過程中帶給我的一切護佑，今後我也將繼續以舞蹈創作持續虔誠供養，期許讓更多人稱頌她，而不是只有單向的有求於她。透過表演藝術的方式，可以從美學的領域，以不同角度認識這位遠在宋代卻引領風潮，展現時代新女性精神的林默娘。

註：現今多慣稱「林默娘」，實際上「娘」是後世為了尊稱而加上。

〈媽祖——林默娘〉舞劇，演出後於國家戲劇院交誼廳合影留念

潔兮於感恩茶會上致詞

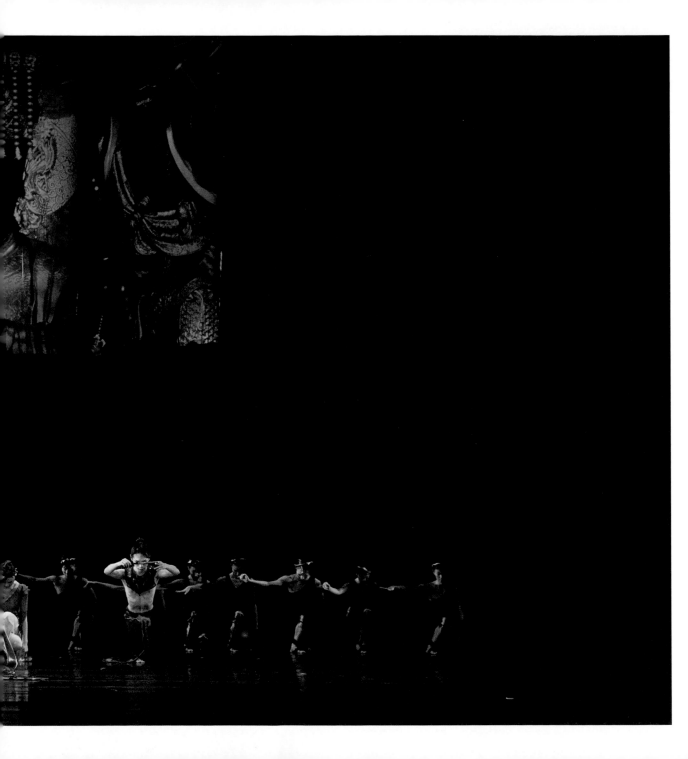

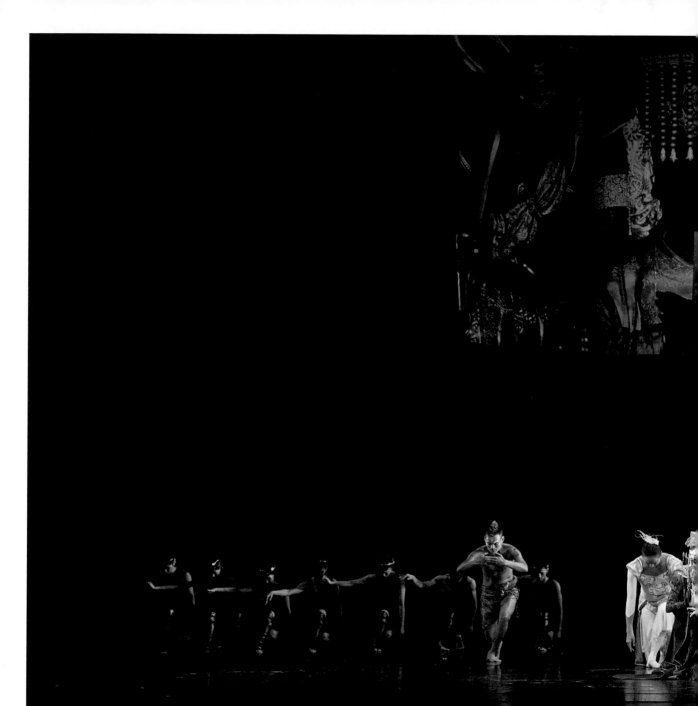

LOCUS